大師教你超好玩ORIGAMI
摺紙遊戲

張德鑫——著

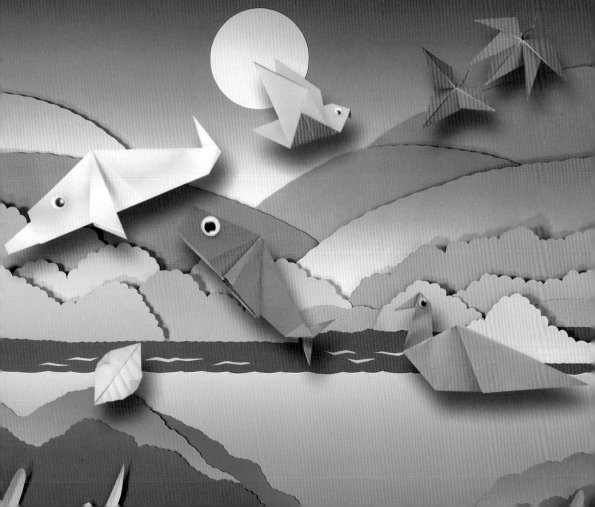

作者序

非常感謝大家對上一本摺紙遊戲王的支持。

這一本同樣為摺紙，但其中用到的紙張較多元化，大多數的作品，都是用手揉紙和棉紙摺的。

本書內容以花類的植物為主題，貼在畫板上和表框的方法，來完成作品。
一張小小的紙張，即能變化出這麼多的花樣造型，真的很妙！
至於有人問：摺花會不會很難！？

我在此先回答您：
只有很簡單、輕鬆可以上手的…才會在這裡出現！所以小朋友也可以輕鬆學會唷。

除了書中有詳細的描述和圖解之外，本書還附送影音光碟，更能清楚的交代出每一個小細節和連續動作，希望大家都能在摺紙遊戲中找到樂趣及收穫。

PS：另外有個好消息！只要完成作品、想要表框的，拿著本書到台北市士林區福志路 27 號大亨工藝社表框，可以有打折的優惠！電話是：(02) 28361210

張德鑫

目錄 Contents

摺紙基本摺法

葉子的基本摺法

摺紙造型實作篇

飛行動物篇

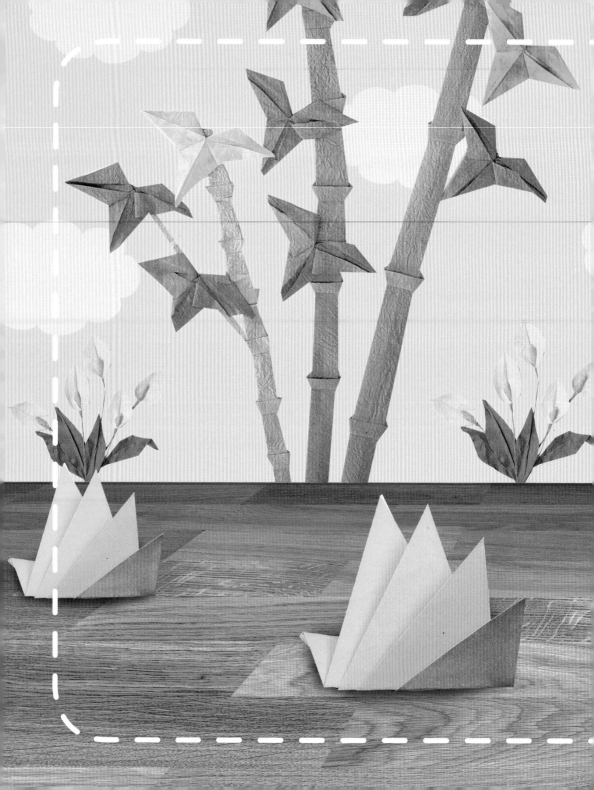

摺紙基本摺法

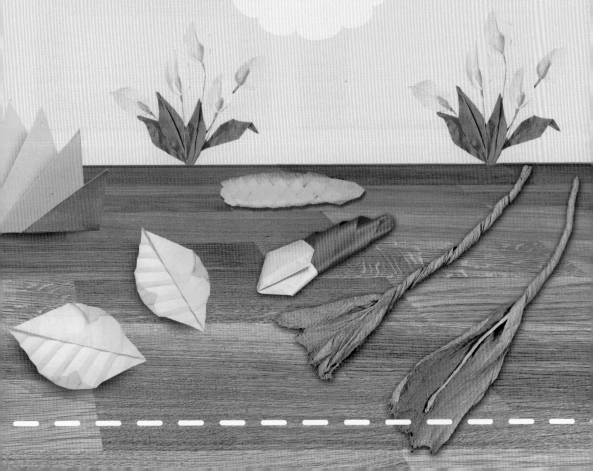

01 米字型基本摺法

01 拿一張正方形色紙，將有色面朝下。

02 由上往下對折一次。

03 由左往右再對摺一次。

04 將右上尖角對摺至左下尖角。

完成 將色紙整個攤開來，即完成～米字形的摺線。

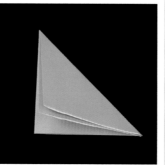

02 基本摺法（一）

先摺出米字形的摺線。

由上往下對摺。

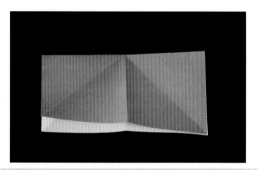

 將右邊撐開，順著摺線壓平如圖。

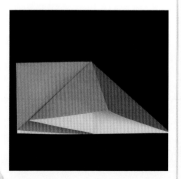

04 將圖3之成品翻面。

 完成 同圖3之動作做成如圖，即完成～基本摺法（一）。

03 基本摺法（二）

 01 先摺出米字形的摺線。

 02 將色紙沿著其中一條對角線對摺後，調整如圖。

 03 將右邊尖角撐開沿著摺線壓平如圖。

 04 接著翻面，如圖。

 完成 重複如圖 3 之動作，即完成～基本摺法（二）。

04 基本摺法（三）

 先摺出米字形的摺線。

 將色紙沿著其中一條對角線對摺後，調整如圖。

 將右邊尖角撐開沿著摺線壓平如圖。

 接著翻面，如圖。

 重複如圖 3 之動作。

 將左右兩個上層的尖端向中間摺合，邊線對齊至中間摺線。

 07 將圖 6 摺合之部分打開，再將中間部分撐開如圖。

 08 把圖 7 撐開部分往上拉開壓摺，如圖。

 09 將圖 8 之成品翻至背面。

10 把左右兩尖端往內摺合，對齊至中間摺線。

 11 將圖 10 摺合之部分打開，再將中間部分撐開如圖。

完成 把圖 11 撐開部分往上拉開壓摺如圖，即完成～基本摺法（三）

05 草的基本摺法（一）

先完成基本摺法（一）。

接著，把上方尖端處朝下。

再由右尖端處往左摺。

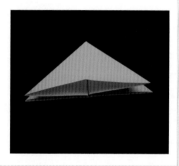

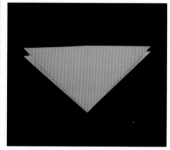

然後，由左往右拉開。

如圖，把摺線處往後摺。

最後，調整如圖，即完成草（一）。

06 草的基本摺法(二)

 如圖,摺出十字線來。

 再把左右尖端處,往中線摺。

 接著把它打開,上方會出現多兩條摺線。

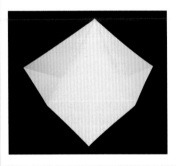

 然後換邊,再以圖2的摺法,往中線摺。

 打開後,上下方會出現米字型的摺線。

 如圖,隨著摺線內摺。

 07 同圖 7 做法，隨著摺線內摺。

 08 接著，把上下邊的尖角往左壓。

09 再隨著中間摺線外摺。

10 然後把右邊尖端處，往左中間摺線向上摺。

 11 接著打開如圖 8，在隨著摺線內摺。

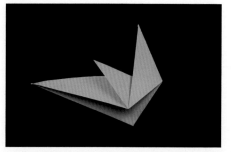

 12 把左邊的三角形往右。

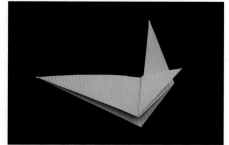

13 翻面如圖。

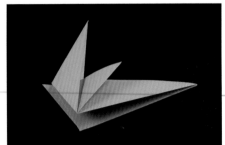

14 將右邊的三角形往左。

15 再翻回正面。

16 接下來把左邊尖端處，往右中間摺線向上摺。

17 然後打開，在隨著摺線向下內摺。

18 向下內摺後，如圖。

 19 將後面的三角形往左摺。

 20 再把左上方的尖端,向右邊中間方向拉摺。

 21 翻面如圖。

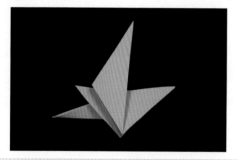

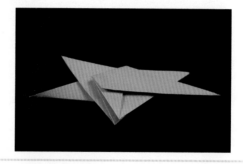 **22** 如圖 20 做法,把左上方的尖端,向右邊中間方向拉摺。

 完成 最後,雙手各抓住圖 22 下方的三角尖端,往左右拉開如圖,即完成草(二)。

07 花苞和花萼摺法

 01 準備一張四分之一的紙張。

 02 將色面朝下,尖端處向上。

 03 把右邊尖角往左邊尖角對摺。

 04 打開並把兩邊尖端往中間摺。

 05 接著,由左向右對摺。

 06 下方尖端往右摺，如圖。

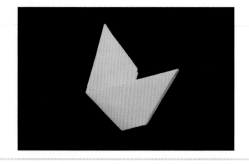

 07 接著打開，隨著摺線往內摺。

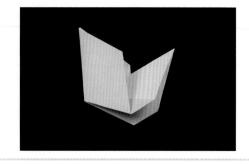

 08 再把右方向左內摺，即完成花蕚。

09 先完成基本摺法（一）。

 10 再由右至左對摺。

11 右手捏住上方，下方如圖推開。

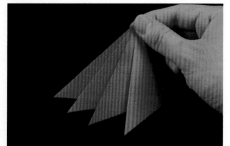

 接著，左手旋轉下方。

 如圖，即完成花苞。

 拿起花萼準備組合。

 把花苞放入花萼中。

完成 最後把花萼往後摺，並用膠水粘住，即完成花苞和花萼組合。

08 花芯的基本摺法

 01 將色面朝下。

 02 由上往下對摺，並用筆把摺線壓出來。

 03 再由上往下對摺，並用筆把摺線壓出來。

 04 再一次的由上往下對摺，並用筆把摺線壓出來。

05 將整張紙打開，如圖出現八條直線。

06 轉向另一邊，再由上往下對摺。

07 再由上往下對摺，並用筆把摺線壓出來。

08 再一次的由上往下對摺，並用筆把摺線壓出來。

09 打開後，會出現左右各八個正方形。

10 雙手捏出第一條橫線。

 接著，用筆把摺線壓出來。

 再把右邊直線捏出來，並用筆把摺線壓出來。

 然後捏出下方第二條橫線，並用筆把摺線壓出來。

再把右邊第二條直線捏出來，並用筆把摺線壓出來。

 以此類推，一直一橫的把線捏出來，並用筆把摺線壓出來。

 16 摺到最後如圖。

17 接著,把上方和左右邊的角往後摺。

18 翻到背面如圖。

19 再用些樹脂上去。

完成 把它往內轉並黏住,即完成花芯。

09 莖的摺法

01 準備一張長方形色紙，寬約四公分長。

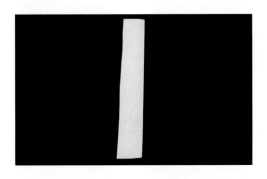

02 由右至左對摺。

03 對摺後打開，中間會出現一條摺線。

 04 隨著中間摺線，左右兩邊往中線對摺。

 05 最後再對摺一次，即完成。

 06 你也可以把它弄成彎曲的，比較有真實感。

完成 另一種莖的做法，圖片左邊的手揉紙，使用旋轉方法後，如圖。右邊使用旋轉方法並加上細鐵絲後，如圖。

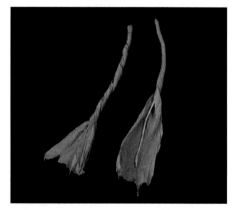

葉子的基本摺法

01 葉子的基本摺法（一）

 01 拿一張綠色紙張，尖端向上，再往左對摺成三角形。

 02 接著，把上方尖端處往後摺約兩公分。

 03 然後，往前摺兩公分。

 04 再連續來回摺，如圖。

 05 以此類推，一直摺到最後，如圖。

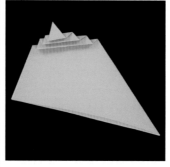

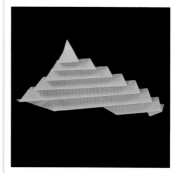

 06 把紙拉直。

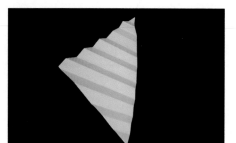

07 如圖中的兩公分直線，往右摺。

08 右摺打開後，如圖。

09 翻到正面後，如圖。

10 接著把左右邊的尖端處修圓。

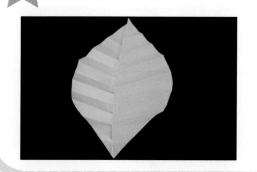

完成 完成後的背面，如圖。

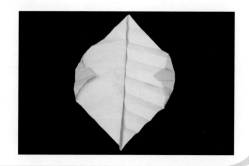

02 葉子的基本摺法（二）

 01 首先色面朝下，摺出中線，左右兩旁往中線對摺。

 02 接著，下方左右兩旁往中線對摺。

 03 然後，中間左右兩邊尖端處，往內摺約一公分。

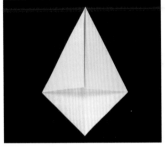

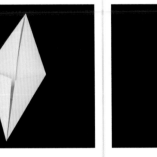

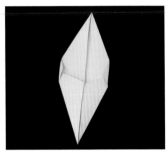

 04 翻到背後，如圖。

 05 往內對摺，成鬱金香的葉子。

 完成 再往左摺，留約一公分，即成鈴蘭、鶴芋等的葉子。

03 三片楓葉 Maple

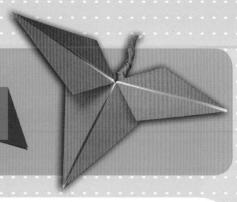

01 先完成基本摺法（三）

02 將右上方開口處，往中間的右邊摺。

03 再隨著摺線往內摺，如圖。

04 換左上方開口處，往中間的左邊摺。

05 再隨著摺線往內摺，如圖。

06 接著，翻到背面。

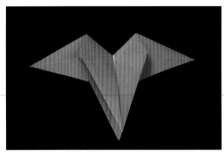

07 將下面上方的尖端往上摺。

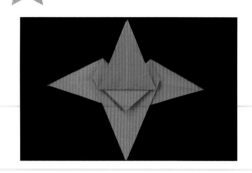

08 再隨著上方中間的直線，兩邊往中間摺。

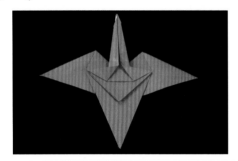

09 再隨著上方中間的直線，兩邊往外摺。

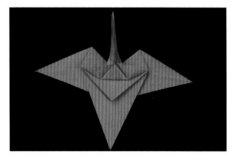

10 最後，把上方旋轉摺細，即完成三片楓葉。

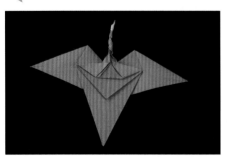

11 完成後的正面，如圖。

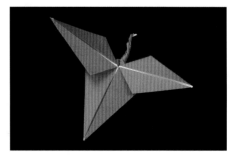

12 楓葉中，加一些旋轉成細長的手揉紙，以個人喜歡的感覺來貼放。

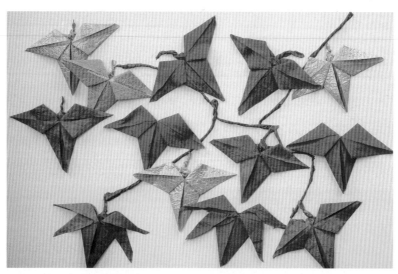

完成 作品完成後，多摺幾片楓葉，貼在紙板上，感覺會不錯唷！

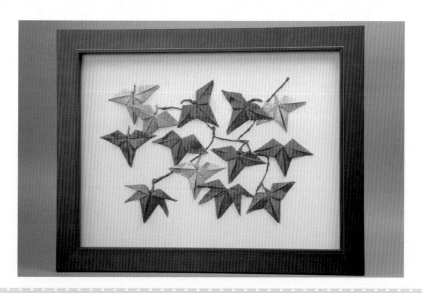

04 五片楓葉 Maple

 先完成三片楓葉的做法。

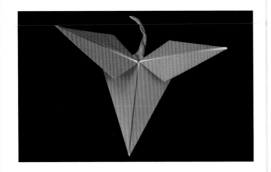

 再把右邊中間的橫線剪開，並往下拉推，如圖。

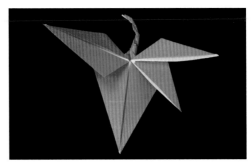

 接著，把左邊中間的橫線剪開，並往下拉推，如圖。

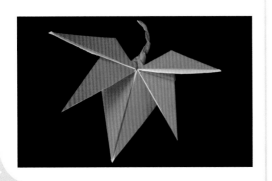

 完成後，稍作調整，即完成五片楓葉。

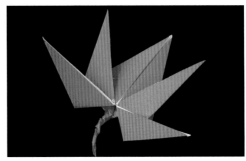

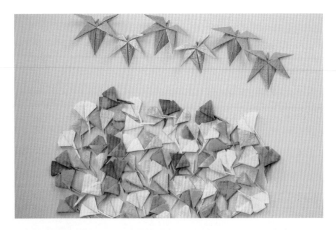

楓葉用手揉紙來摺會比較
有質感。

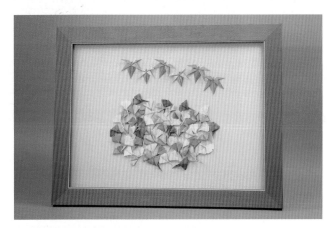

這張圖是由五片楓葉和不
同顏色的銀可葉，完成的
作品。

小常識

加拿大的國徽是楓葉。到加拿大旅遊的最佳季節是 5 月到 10 月，在這段時間可以體會加
拿大獨特的清涼夏季和楓葉般豔紅的秋天。

05 銀杏葉 Ginkgo Biloba Leaf

 01 色面朝下，尖端往上。

 02 由右往左對摺。

 03 打開，再把兩邊往中間的摺線摺。

 04 兩邊往外，由中間對摺。

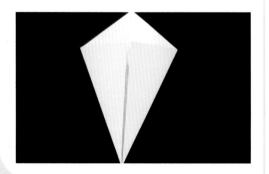

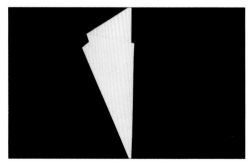

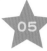 **05** 接著由上方尖端，往左下方直線對齊。

 06 再隨著白黃線間的斜線，往左斜摺。

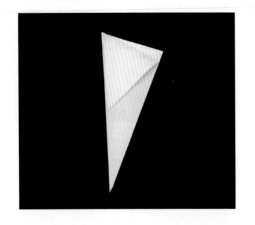

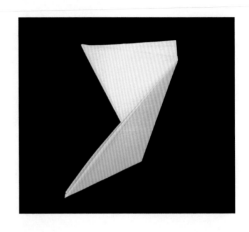

 07 斜摺後打開會出現摺線，再由出現的摺線往左摺。

 08 再次打開，並隨著出現的摺線，往左摺。

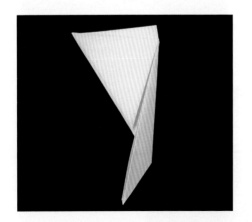

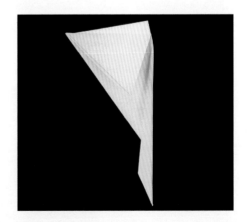

09 不斷的摺細，如圖。

10 將下方的白色三角，往上拉。

11 再往右張開。

12 接著把兩邊上方的尖端，往內摺一點，即完成銀杏葉。

13 完成後的正面，如圖。

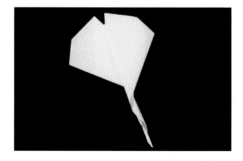

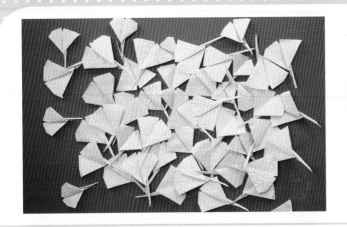

這是一堆縮小版的銀杏葉，
是不是很可愛呀！

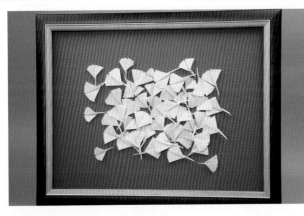

摺了一堆大大小小和不同
顏色的銀杏葉，放在一起…
感覺如何呢？

小常識

它的葉子如一隻展翼的蝴蝶，似一把輕搖的蒲扇，當春風吹過，銀杏樹上千百朵葉片，便如玉蝶一般飛舞，美不勝收。而當秋風飄起，樹葉轉為金黃，銀杏葉有如一片片金黃色的地毯飄落，溫暖動人。在古老的傳說中，它是神奇的醫療之樹，在最新的醫學研究中，它是人們追求青春不老的新希望。

來自 2 億 5 千萬年前的銀杏，充滿著康復生命的傳奇。

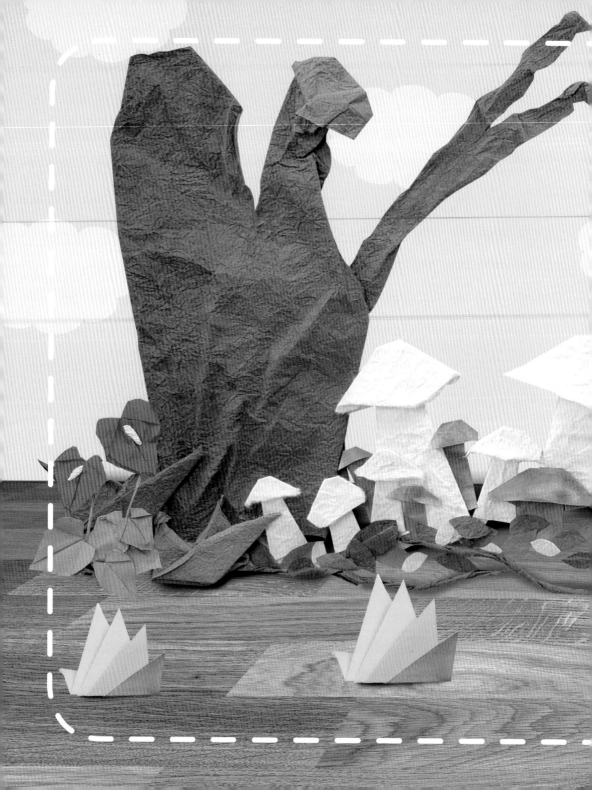

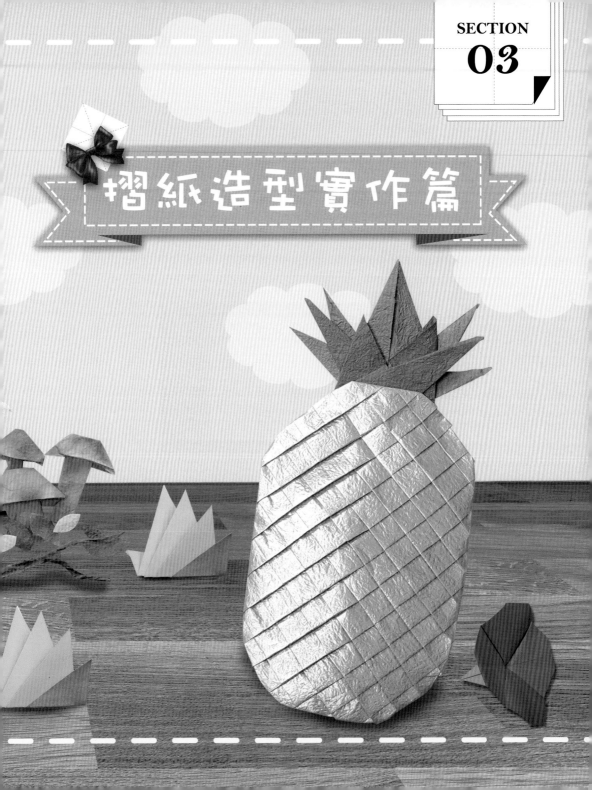

摺紙造型實作篇

01 香菇 Mushroom

01 色面朝下。

02 由上往下摺三分之二。

03 再翻到背面。

 04 如圖，兩旁往中間摺。

 05 打開，隨著摺線撐開，右下方往左摺，如圖。

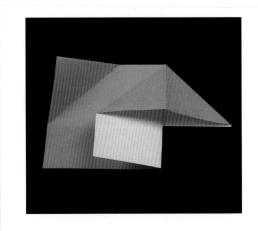

 06 如圖 5 的做法，撐開和左下方往左摺，即完成香菇。

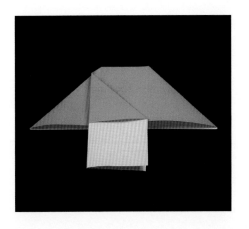

 07 完成後的正面，如圖。

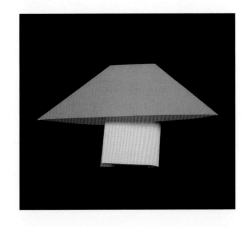

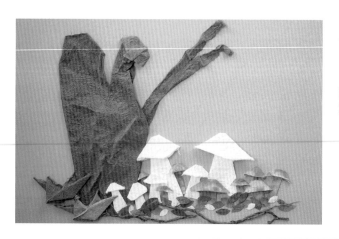

這香菇不知道能不能吃？
看起來好像有毒…哈哈！

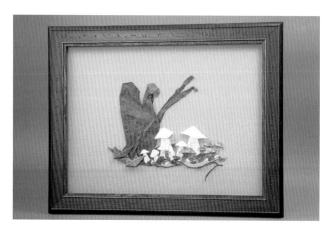

圖中內容包括了草的基本
摺法（一）和（二），以及
不同大小的香菇，和樹木
等…完成的作品。

小常識

　香菇是中式料理最佳佐膳，而且具有高度營養價值，又無農藥污染之虞，富含礦物質、多
種維他命、蛋白質等，曾被西方學者封上「蔬菜牛排」的稱號。

02 牽牛花 Morning-Glory

 先完成基本摺法（二）。

 右邊三角，往左中線摺。

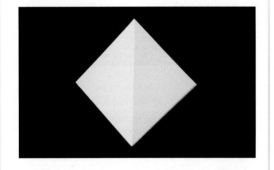

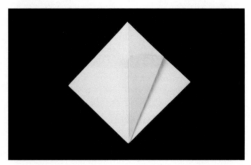

 再把左邊三角，往右對摺。

 對摺後，右邊三角，往左中線摺。

47

 05 翻到背面。

 06 接著右邊三角，往左中線摺。

 07 再次翻到背面。

 08 再次右邊三角，往左中線摺。

 09 將上方開口處，用手撐開。

 10 撐開後，如圖。

 11 最後把四方的尖端，往內摺一點，即完成牽牛花。

 12 完成後的正面，如圖。

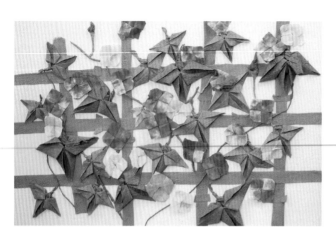

牽牛花有一種臭臭的味道，
小時候我家的窗外就有一
堆，它們是很會鑽和附著
在牆上的唷！

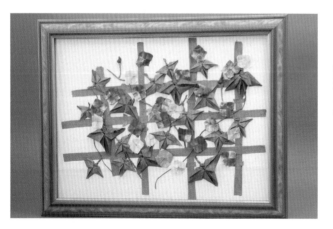

圖中作品有三片楓葉、花
苞和花萼的基本摺法，以
及主角牽牛花。

小常識

牽牛花的英文名是 Morning-Glory ，因為牽牛花的壽命很短。牽牛花清晨綻放，過午便會
凋謝。亦由於牽牛花這特性，人們用 Morning-Glory 來形容一些後勁不足或虎頭蛇尾的人，
所以做人不要像牽牛花啊！

03 鬱金香 tulip

 01 準備一張四分之
一的紙張。

 02 色面朝下，尖端
往上。

 03 接著，由下往上
對摺。

 04 然後，由左往右
對摺。

 05 打開，中間會出
現一條摺線。

 06 最後，左右兩旁
隨著中線摺，如
圖即完成鬱金香
的頭部。

這個作品是最容易上手的，非常簡單。

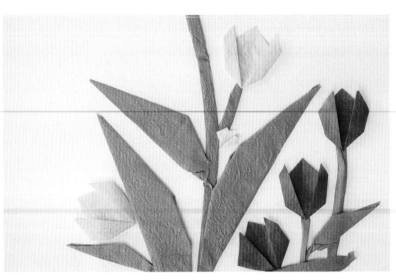

圖中作品有莖的基本摺法、和葉子的基本摺法（二），以及兩種不同顏色組合的鬱金香。

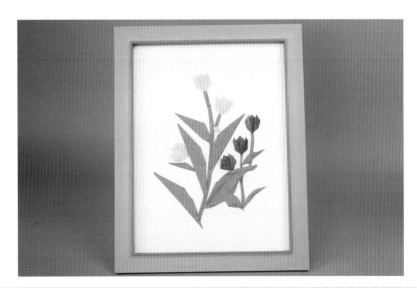

鬱金香 (Tulip) 名字的起源並不清楚是怎麼來的。一般推測她的起源是波斯文中的頭巾 -「taliban」，而後來拉丁文又將頭巾轉變成「tulipa」，與現在鬱金香英文的拼法相當接近。其實當您仔細端詳鬱金香的外貌，是不是真的有一點像中東地區人們頭上所包裹的頭巾呢？ 1593 年，奧籍植物學家克魯斯 (Carolus Clusius) 將第一朵鬱金香帶進荷蘭，當時他就把這一朵花種在萊登 (Leiden) 的 Hortus Botanicus 植物園內。所謂物以稀為貴，鬱金香的球莖在那個時代是相當昂貴的，只有貴族、富商才能買得起。稀有品種的鬱金香甚至高達數千元荷盾，在 17 世紀當時，這些錢足夠買下一座小城堡，可見當時人們對鬱金香瘋狂的程度。而我們將這個時期的熱潮稱之為「鬱金香熱 (Tulipomania)」。1637 年由於供過於需使得球莖交易市場崩盤，才結束這段時期的熱潮。

04 鈴蘭 Lily of the Valley

 首先摺好基本摺法（二），開口朝上。

 再把左右兩旁的尖端處，往中線點對摺。

 然後，翻到背面，同樣把左右兩旁的尖端處，往中線點對摺。

 接著，把右邊的角打開。

 05 打開後，由上方往內摺，如圖。

 06 再把另一邊同右方的摺法，由上方往內摺。

 07 翻回正面。

 08 如前面的做法，把兩邊各由上方往內摺。

 09 完成後的上方，如圖。

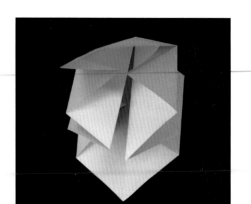

 10 接著，是下方左右兩旁的尖端處，往中線對摺。

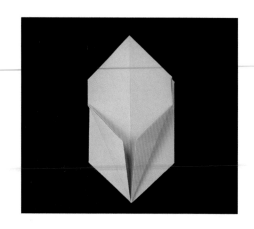

 11 然後，翻到另一邊，同前方做法，把下方左右兩旁的尖端處，往中線對摺。

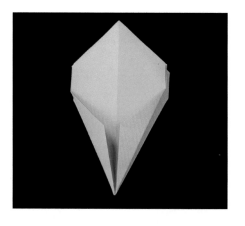

 12 再將下方，正反兩面往內翻過，如圖。

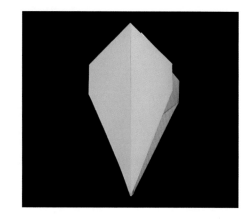

 接著，我們將上右方中間的尖端處，往外拉出一個小角並內摺。

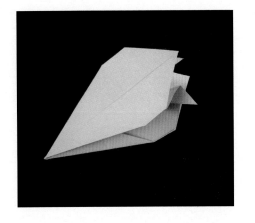

 另一邊的做法一樣，往外拉出一個小角並內摺。

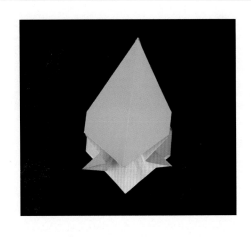

 兩邊都拉出小角內摺後，正面如圖。

 把下方尖端處往上摺。

 17 然後，再往下摺，如圖。

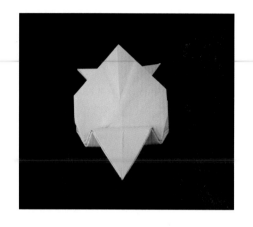

 18 將兩旁往中摺細。

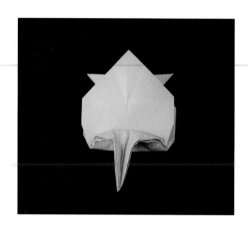

 19 摺細完後的正面如圖。

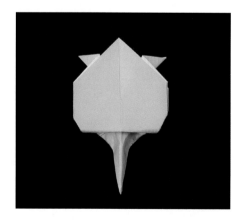

 20 準備一張長條綠色的手揉紙。

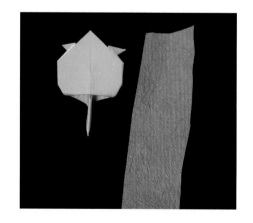

21 把手揉紙放在圖中的下方。

22 接著，將尖端處包住，並旋轉。

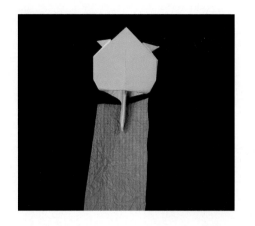

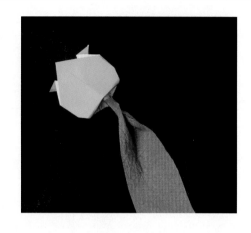

23 最後，不斷的旋轉到最後，即完成。

24 這個作品中，用了大小不同的紙張，來完成鈴蘭。

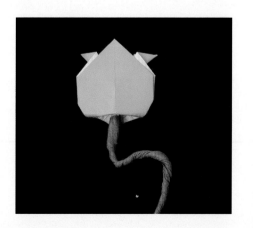

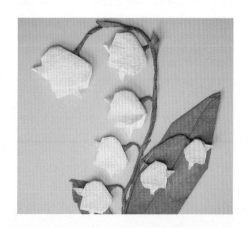

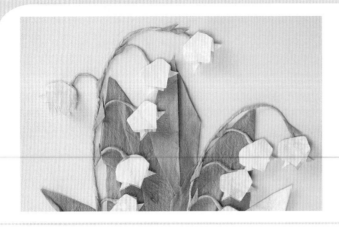

和上一個作品相比，這個作品較為豐富，多了許多的葉子和色彩來表現。

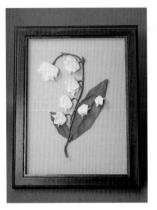
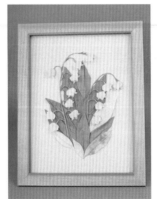

完成

兩個作品中，有莖的基本摺法，和葉子的基本摺法（二），喜歡怎樣的風格，由你自由來決定！

小常識

開花時期：6月上旬～下旬

鈴蘭是代表北海道的花卉之一，自然生長在丘陵地等草地中。其花朵味道清香，小如鈴噹。

其中被當成園藝品種而多所栽種的是原產於歐洲「德國鈴蘭」。

值得推薦的賞花景點是｛平取町‧芽生鈴蘭群生地｝。

05 火鶴花 Anthurium

 01 準備一張紅、綠色的色紙，紅色朝上。

 02 上方尖端朝下方對摺。

 03 打開會出現一條橫線。

 04 將兩旁隨著中間的橫線對摺。

 05 如圖，兩旁往上下摺。

 06 再由下往上對摺。

 07 接著，把左尖端往右尖端對摺。

 08 打開，隨著摺線往上摺。

 09 再打開，隨著摺線往內摺。

 10 內摺完，往下壓。

 把紅色的部分內摺，蓋起來。

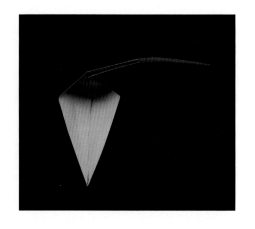

 再一次的內摺，如圖。

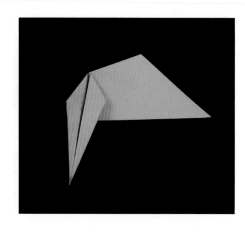

 然後，把兩旁往外摺。

 將上方往下拉開。

15 左上方往上拉，如圖。

16 左下方往下拉，如圖。

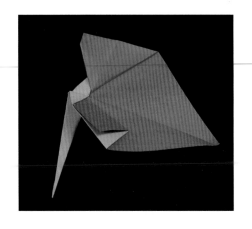

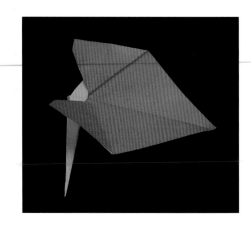

17 最後把左上下方的尖端處往後摺。

18 最後把做好的花芯放入中間，即完成火鶴花。

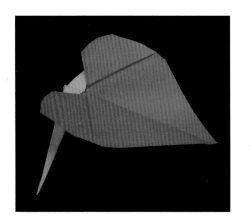

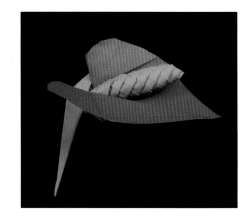

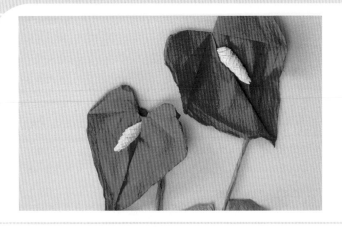

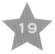

這兩朵火鶴花，看起來是
不是很像一對情人呢？

完成

火鶴花的花瓣和葉子做法
一樣，再加上花芯，簡簡
單單的兩朵火鶴花，是不
是就很迷人了呢？

小常識

原產地：哥倫比亞

火鶴花屬熱帶性植物，多年生草本。莖短小，葉柄長，呈盾形，苞片顏色種類繁多，外形
似心臟，且具蠟質光澤；而呈棒狀肉穗形的花序上的小點，則是同時具有雄蕊及雌蕊，貨
真價實的火鶴花。火鶴花的英文名字是 Anthurium。是由花【anthos】和尾【oura】所合併
而來。它的意思是 – 動物的尾巴。仔細看看，火鶴花的肉穗花序是不是很像動物的尾巴！
就是這個原因哦！

06 鶴芋 Spavthiphylum kochii

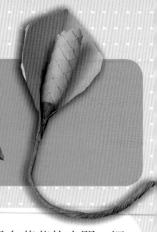

 01 首先摺好花芯的基本摺法，在準備一根細鐵絲、樹脂和手揉紙。

 02 將樹脂弄在花芯的中間，細鐵絲也放在花芯的中間，手揉紙則放在兩者的下方。

 03 把花芯弄細捏緊。

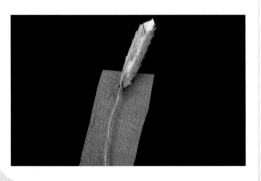

 04 接著，手揉紙包住花芯和細鐵絲的中間，並旋轉摺細。

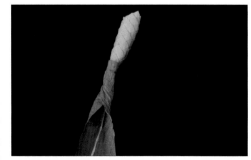

 05 然後，不斷旋轉摺細到最後即可。

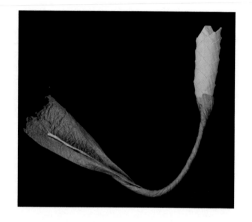

 06 再來，準備一張四分之一的紙張。

 07 由右上往左下方對摺，成三角形。

 08 將其打開後，中間摺出約一公分的摺線，如圖。

 接著，把兩旁的尖處往後摺圓，如圖。

 摺出葉子的形後，背面如圖。

 拿起做好的花芯和鶴芋葉，準備組合。

 只要如圖把花芯放入鶴芋葉中，並用一點樹脂固定住即可。

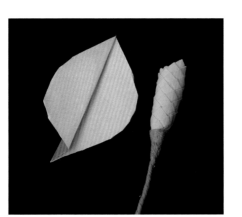

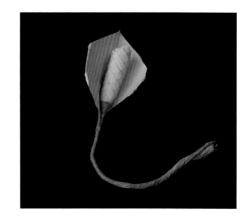

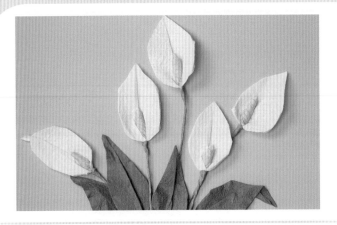

這是白鶴芋,純白的顏色,
讓人看了很清爽。

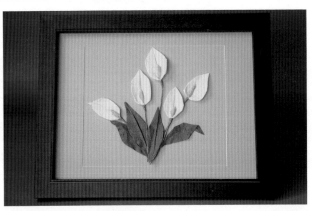

完成

圖中作品有花芯和莖的基
本摺法,以及葉子的基本
摺法(二),在這之中花芯
最為費時。

小常識

主要產地:熱帶美洲。

花木特性:多年生草本。葉片屬於根出葉,葉色墨綠且具光澤,葉柄細長。

春至夏季,抽出直立性花莖,花為白色至乳黃色之佛焰花序,外被有純白色之佛焰包片。

有毒植物。

07 繡球花 hydrangea

 01 準備一張你所要的顏色紙張。

 02 翻到背面。

 03 由上往下對摺，再往上摺，如圖留兩公分。

 04 往上摺留兩公分後，如圖。

 05 接著，由左往右對摺。

 06 再由右往左對摺，同樣留兩公分。

圖中有四個尖端處，往左或右摺出小三角。

摺出小三角後，先把其中一邊小角，往內摺出一個缺口。

再將其它三個小角，往內摺出缺口。

完成後的正面，如圖。

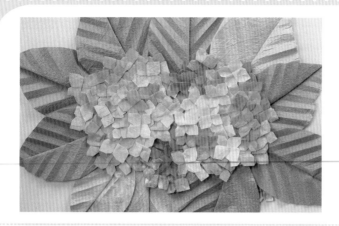

這個作品在本書中，最為費時，你看到的一切，可能要花掉你半天的時間。不知為何？我看了這個作品一直會想吃東西…哈哈。

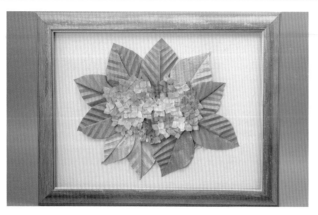

完成

這個作品有葉子的基本摺法（一），其中繡球花，都是用約四分之一的紙張摺的。

小常識

花語：希望（Hope）

原產在地中海的繡球花，一向以在嚴冬開花的常綠樹而聞名於世。寒冬時，乍見粉紅色的花蕾和白色的花朵，似乎在告訴人們春天的腳步近了。因此繡球花的花語就是－希望。 受到這滿花祝福而生的人，極富忍耐力和包容力。他會帶給許多人希望，自己的人生也非常的豐富。

08 竹子 Bamboo

01 首先先準備一張八分之一的紙張。

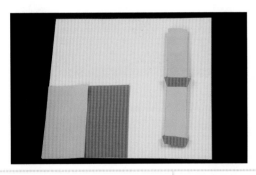

02 把八分之一的色紙，翻到背面。

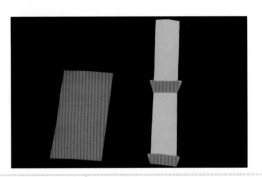

03 接著，對摺。

04 對摺後打開，中間會出現一條摺線。

05 然後，上方往後摺一公分，如圖。

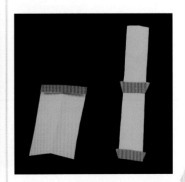

 摺好一公分後，左右兩邊往中間線對摺，再將上方紅色地方往外翻開些，如圖。

 接著要準備組合了。

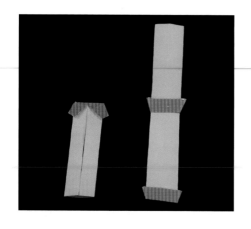

 相同的方向，由上往下塞進卡住即可。

完成後的正面如圖。

我喜歡竹子整体看起來的感覺，很有中國味。

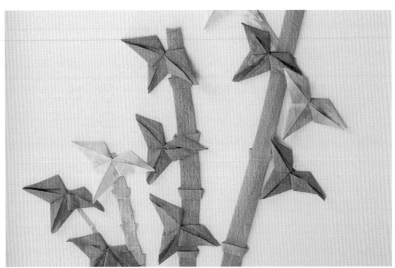

這個作品中有三片楓葉的摺法，和許多竹子形成的竹節。看起來很美吧~

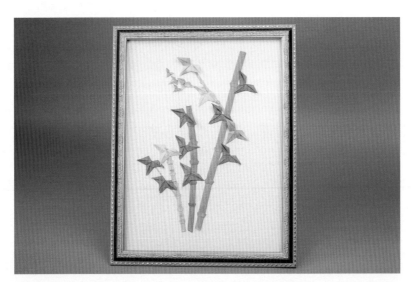

🤓 小常識

在農村處處可見到竹林。不管在屋舍旁，田園邊或山腰處，都有它隨風搖曳的身影。竹子的生命力很強，從平地到海拔一千七百公尺的山地都適合竹子的生長。竹子的種類繁多，像麻竹、桂竹、綠竹、孟宗竹、刺竹等……竹林密結的根部，可以鞏固堤防、防治山洪，是水土保持的主要植物。庭園觀賞用的竹子，搖曳生姿，人人喜愛，像金絲竹、四方竹、台灣人面竹都是珍貴稀有的觀賞植物。至於蓬萊竹，俗稱邰頭筍，是霧峰與太平最負盛名的竹子了。

竹子是用途廣泛的植物。桿、筍、籜、枝、葉，還有俗稱竹鞭的莖部，都有不同的用途，舊時候村落都用茅草為頂，編竹為壁，先民們生活總離不開竹製品；畚箕、籮筐……等農具，竹椅、竹床等家具，蕭、笛等樂器，渡河用的竹橋、竹筏等都少不了竹子，甚至農家的住宅、雞舍、豬欄、竹柱、竹樑、牆壁、門板、籬笆……等，都是用大大小小的竹子穿鑿而成的；在早期農業社會裡，竹子和人類的生活有著密不可分的關係。

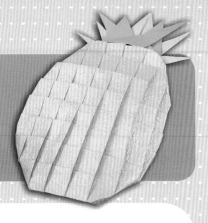

09 鳳梨 pineapple

首先準備一張半開的紙張。

將紙張翻到背面。

由上往下對摺，並用筆將中間壓出摺線。

再一次由上往下對摺，並用筆將中間壓出摺線。

最後一次由上往下對摺，並用筆將中間壓出摺線。

06 打開紙張後，會出現八條橫線。

07 接著，由左往右對摺，並用筆將中間壓出摺線。

08 再一次由左往右對摺，並用筆將中間壓出摺線。

09 最後一次由左往右對摺，並用筆將中間壓出摺線。

 把紙張打開後，會出現直線和橫線，各有八個正方形。

 將紙張翻到正面。

 我們首先抓住下方第一條橫線，由下往上拉約一公分，並用筆壓出摺線。

 同樣的做法，這次是左邊的直線，由左往右拉約一公分，並用筆壓出摺線。

 14 接著我把紙張換邊摺，這樣比較能看得清楚，做法如圖12。

 15 再來是右邊直線，由右往左拉約一公分，並用筆壓出摺線。

 16 然後是上方橫線，由上往下拉約一公分，並用筆壓出摺線。

 17 如圖15的做法，由右往左拉約一公分，並用筆壓出摺線。

以此類推，一直一橫，摺到最後，如圖。

翻到背面後，如圖。

如圖，尖端處朝上。

然後，把上下左右的尖端處，往內摺出鳳梨的形，如圖。

 22 完成後的背面，如圖。

 23 再來是做一個草的基本摺法（二），和做一個五片楓葉。

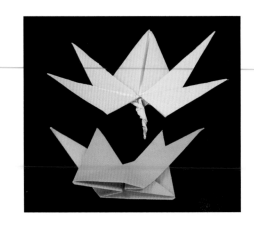

 24 我們把完成的兩個作品重疊，如圖。

 25 最後，我們把鳳梨身體和重疊好的鳳梨頭組合。

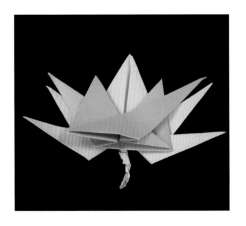

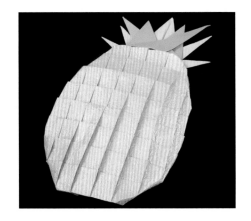

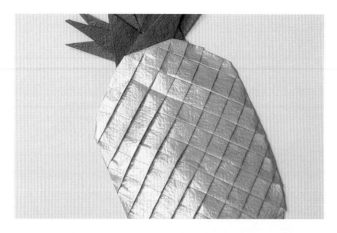

找一張卡紙貼上，把四個邊用樹脂貼上，中間讓它凸出一些，看起來才會有立體感。

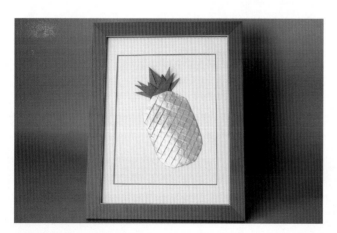

完成

在選擇紙張時很重要，不一樣的紙張質感差很多唷！鳳梨的做法很簡單，只要看一下就會了，跟花芯的做法是相同的，只差花芯是正方形，而鳳梨是長方形。我非常喜歡這個作品！希望您也會喜歡。

小常識

鳳梨在台灣不只是豐富的水果來源植物，也是重要的經濟作物。除大量供作水果食用外，加工製造的鳳梨罐頭及飲料、果醬銷售國內外，製作蜜餞、鳳梨酥等甜點亦頗負盛名。尚可利用殘渣製造酒、醋。

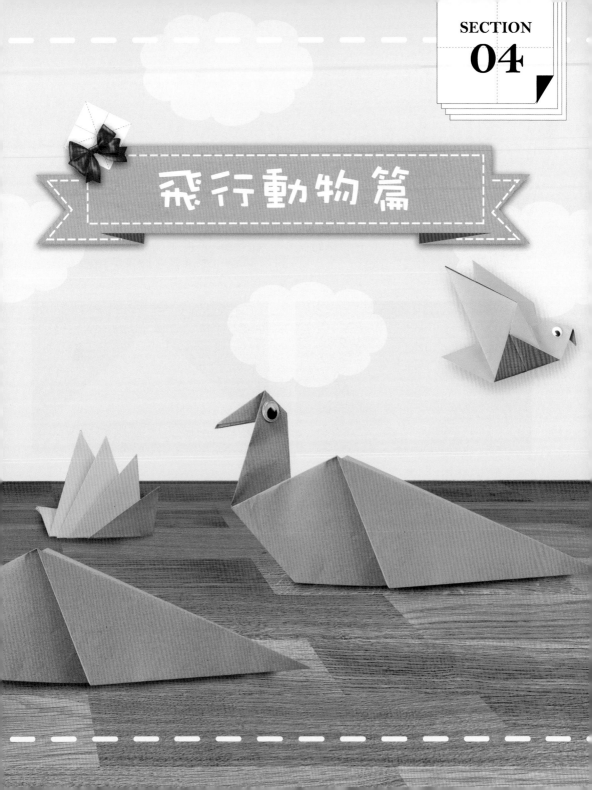

飛行動物篇

01 牡丹鳥 Peony Bird

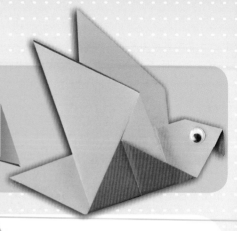

 01 拿一張雙色的正方形色紙，尖頭朝上成為菱形。

 02 菱形下方尖角往上方尖角對摺成為一個正三角型。

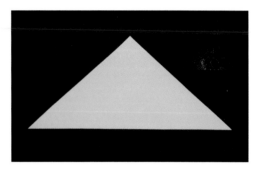

 03 將上端尖角向下壓摺，尖角部分摺至超過底線約 2.5 公分。

 04 把圖 3 下摺部分之上層色紙往上翻摺，左右兩尖端位置約在上下兩底線中間部分。

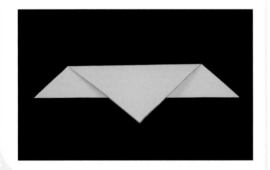

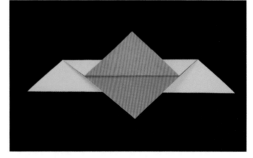

 由左向右對摺。

 將右邊上層尖端往左邊翻摺如圖。

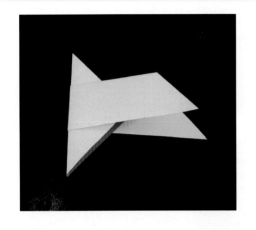

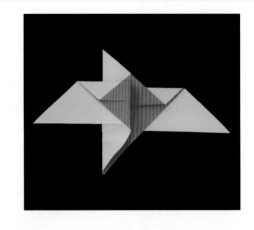

 接著把右邊下層尖端往左邊對摺。

 再把上方的尖端處往下摺一個三角。

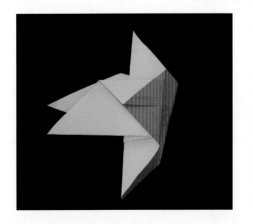

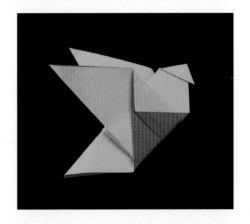

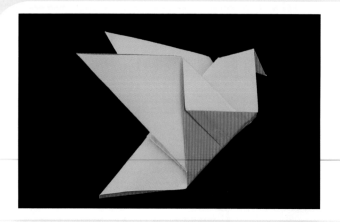

然後隨著摺線往內摺，如圖。

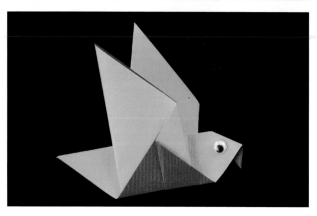

最後再把眼睛貼上，即完成美麗的牡丹鳥。

小常識

牡丹鳥又稱為太陽鳥。牡丹鳥的個性溫和，喜歡飛到人的頭上，眼睛大大的很可愛，很喜歡吱吱叫！牡丹是一隻超級聰明的鳥，尤其是自己開鳥籠的絕技，讓人又愛又恨，常常剛被關進去，一轉身牠又飛到你背上了，真恨不得海扁牠們一頓，所以現在牠們的門口都多了一道小扣環！

02 紙鶴 Cariama

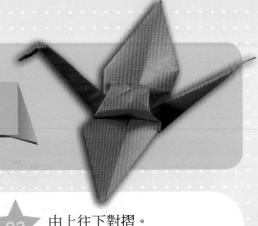

 01 拿一張正方形色紙，將有色面朝下。

 02 由上往下對摺。

 03 由左往右再對摺一次。

 04 將右上尖角對摺至左下尖角。

 05 將色紙整個攤開來，出現米字形的摺線。

 06 將色紙沿著其中一條對角線對摺後，調整如圖。

 07 將右邊尖角撐開沿著摺線壓平如圖。

 08 接著翻面，如圖。

 09 重複如圖 7 之動作。

 10 將左右兩個上層的尖端向中間摺合，邊線對齊至中間摺線。

 11 將圖 10 摺合之部份打開，再將中間部分撐開如圖。

 12 把圖 11 撐開部分往上拉開壓摺，如圖。

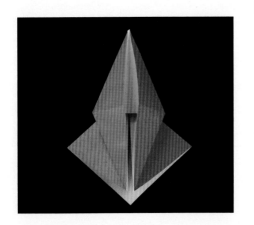

 13 將圖 12 之成品翻至背面。

把左右兩尖端往內摺合，對齊至中間摺線。

將圖 14 摺合之部分打開，再將中間部分撐開如圖。

把圖 15 撐開部分往上拉開壓摺，如圖。

將左右兩邊上層之尖端往內摺，邊線摺至對齊中線。

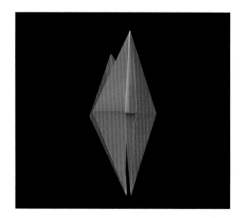

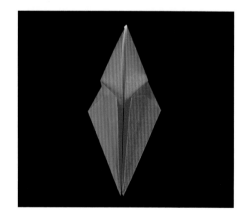

將圖 17 之成品翻至背面。

參照圖 17 之方法摺成如圖。

將右下方之活動尖角往上拉，用手指把中間往內壓後摺平。

參照 20 之動作，做出左邊部分。

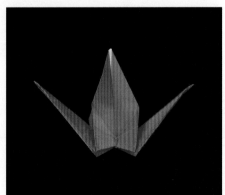

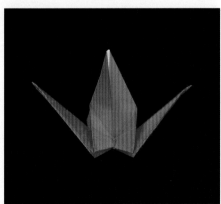

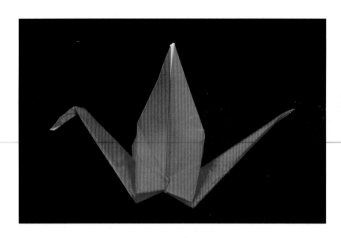

左邊尖端處向下壓摺一小塊，做出鶴的頭部。

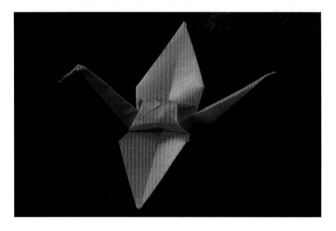

把左右的翅膀往外拉開，一隻美麗的紙鶴就大功告成啦！

小常識

在日本，摺紙鶴並將紙鶴串聯成線後，常被用來作為許願與祈福的功能，除了可祈求戀愛運外，如果想為朋友祈福，也常常會有許多朋友聯合起來共同摺 100 隻或 1000 隻紙鶴送給朋友作為一種祝福的禮物。

03 鴿子 Dove

拿一張正方形色紙，將有色面朝下，尖頭朝上成為菱形。

菱形上方尖角往下方尖角對摺成為一個倒三角形。

將圖2之成品打開，再將上方尖角往中間內摺，邊線對齊至中間摺線。

參照圖3之動作，做出對稱的下面部分。

上方尖端往下壓摺，邊線對摺至中線。

參照圖5之動作，做出對稱的下方部分。

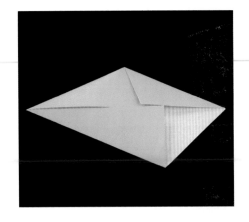

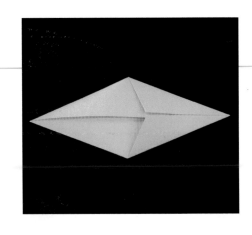

上下對摺成如圖。

將左方尖端往上翻摺。

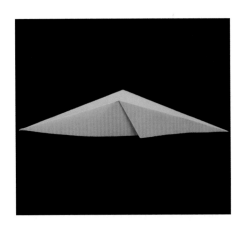

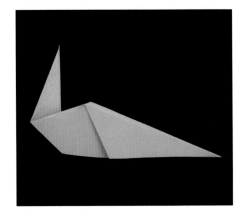

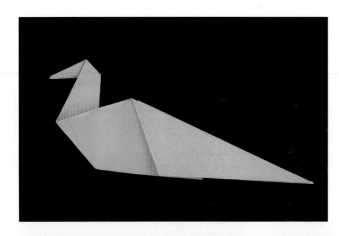

把上方尖端往下摺一小塊成為頭部。

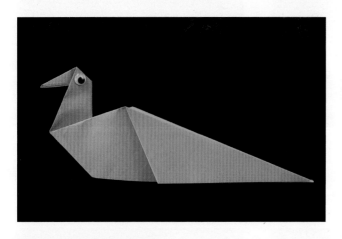

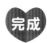

貼上眼睛,生動的小鴿子完成了!

👓 小常識

1940 年德國攻佔巴黎,一位小孩和鴿子被綁匪打死了,爺爺為了紀念這個孩子,於是便將死鴿交給畢卡索,請他代畫。1949 年,畢卡索便把這幅鴿子圖給了正在巴黎召開的和平大會,從此鴿子象徵和平的意義就流傳開了。

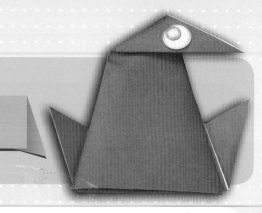

04 烏鴉 Corvus

拿一張正方形色紙,將有色面朝下,尖頭朝上成為菱形。

菱形下方尖角往上方尖角對摺成為一個正三角型。

左右兩邊尖角向內摺後打開,製造出如圖的兩條摺線。

將左邊尖角沿摺線向內摺合,再將左邊尖角向內摺合後,翻至背面。

 05 將下端兩個尖角往上翻摺。

 06 將圖 5 之成品翻至背面。

 07 將上方尖端往右壓摺。

 完成 貼上眼睛,就成為一隻可愛的烏鴉囉!

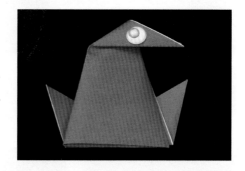

🤓 小常識

一般人覺得烏鴉是黑色的,而且叫聲難聽,於是就冠上不祥的象徵。不過在日本烏鴉是一種象徵吉祥的動物,在他們的神社幾乎都會有烏鴉的存在唷!

05 燕子 Swallow

 拿一張正方形色紙，將有色面朝下。

 由上往下對摺。

 由左往右再對摺一次。

 將右上尖角對摺至左下尖角。

 將色紙整個攤開來，出現米字形的摺線。

 將色紙沿著其中一條對角線
對摺後，調整如圖。

 將右邊尖角撐開沿著摺線壓
平如圖。

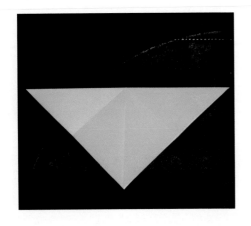

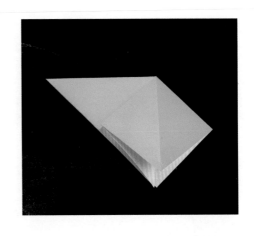

 接著翻面，如圖。

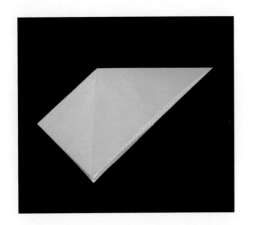

 重複如圖 7 之動作。

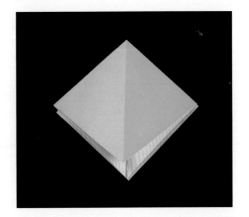

10 將左右兩個上層的尖端向中間摺合，邊線對齊至中間摺線。

11 將圖 10 摺合之部分打開，再將中間部分撐開如圖。

12 把圖 11 撐開部分往上拉開壓摺，如圖。

13 將圖 12 之成品翻至背面。

 14 把左右兩尖端往內摺合，對齊至中間摺線。

 15 將圖14摺合之部分打開，再將中間部分撐開往上拉開壓摺。

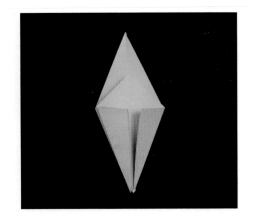

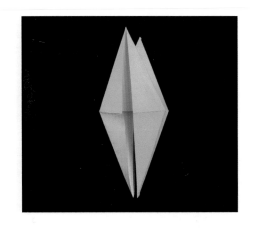

 16 將左右兩邊上層之尖端往內摺，邊線摺至對齊中線。

 17 將圖16之成品翻至背面。

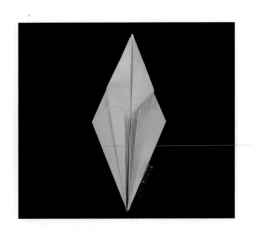

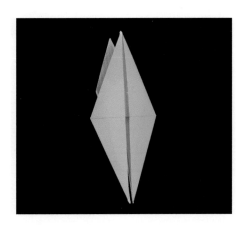

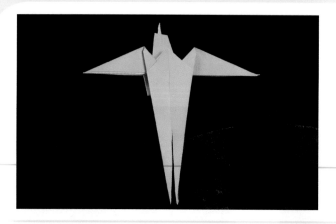

將下方尖端從中間剪開如圖。

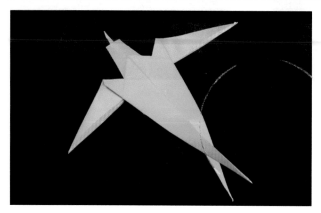

將剪開的部分交叉固定，逗趣的燕子完成了！

小常識

燕窩因為取得不易，千百年來一直被視為滋補養顏的極品美食，而並非所有燕窩都可供食用，一般燕子築巢多是由樹枝、雜草和泥土組成，並不能食用；只有一種分佈在東南亞的金絲燕，牠會吐出唾液結於懸崖峭壁並築成窩巢，再經人工採集、剔毛、除汙後才是食用燕窩唷！

06 蟬 Cicada

01 拿一張正方形色紙，將有色面朝下，尖頭朝上成為菱形。

02 菱形上方尖角往下方尖角對摺成為一個倒三角形。

03 將倒三角形的右邊尖角往下摺疊對齊至下方尖角。

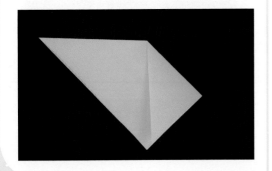

04 參照圖 3 之動作，將左方尖角也往下摺疊，成為一個小菱形。

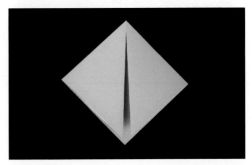

 05 如圖，將右下方活動之尖角向右上方摺疊，中間摺疊處留下約 4 公分。

 06 參照圖 5 之動作，做出左邊部分。

 07 將下方尖角往上摺，上方約留下 0.5 公分。

 08 將下方尖端再往上摺，在上方白色色紙部分流下 0.5 公分長度。

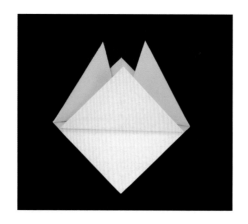

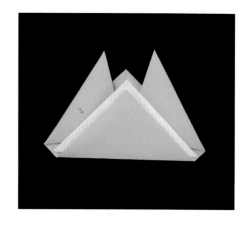

 09 將圖 8 之成品翻到背面,調整如圖。

 10 左右對摺後打開,中間出現摺線。

 11 將左右兩邊向中間摺合,左右兩端對齊至中間摺線。

 完成 將圖 11 之成品翻到背面,貼上眼睛,一隻可愛的蟬誕生囉!

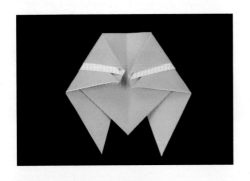

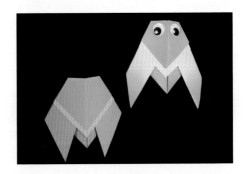

小常識

蟬的幼蟲在泥土裡得住上三年才會爬上枝頭羽化,牠雖然沒有任何自我防衛能力,但是卻有良好偽裝本領唷!但是變成了成蟲後,為了傳宗接代,公蟬就得不停的大聲鳴叫來尋找伴侶。

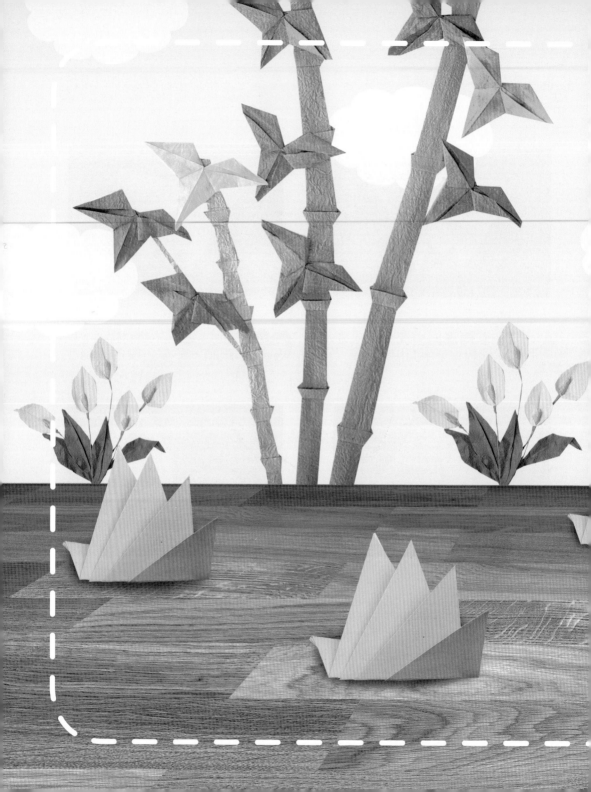

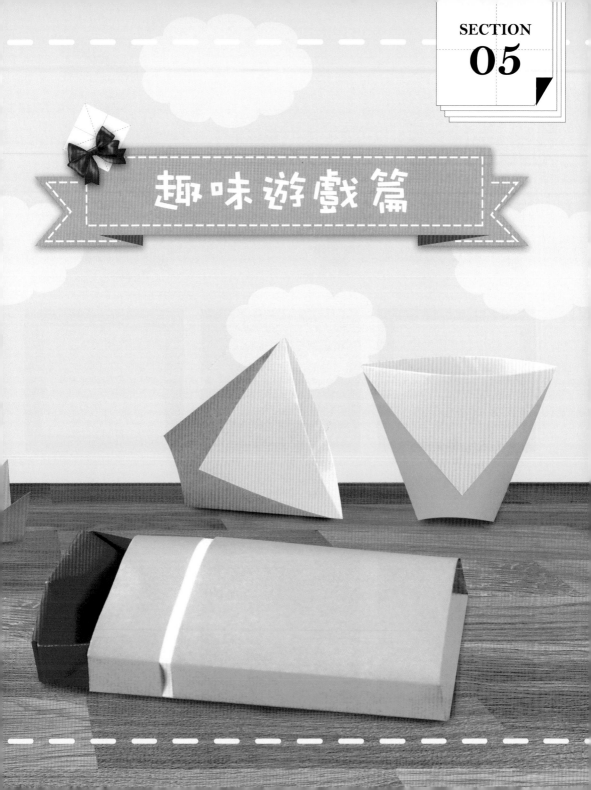

趣味遊戲篇

01 飛鏢 Throw-stick

 拿一張正方形色紙，將有色面朝下。

 由上往下對摺。

 將色紙攤開後中間出現一條摺線。

 上下兩邊線往內摺合，對齊至中間摺線。

 由下往上對摺。

 將右下之尖端往上翻摺，對齊至上方邊線。

 將左上之尖角向下翻摺，對齊至下方邊線。

 右邊尖角往下翻摺，超出底線部分成為一個三角形。

 圖 8 之背面圖。

 將圖 8 之左邊尖角往上翻摺，如圖。

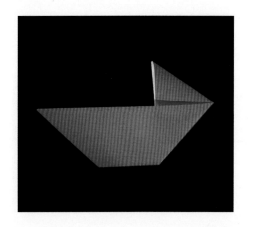

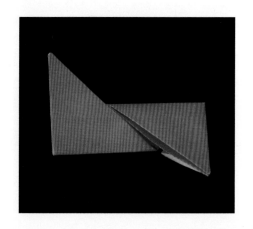

 11 圖 10 之背面圖。

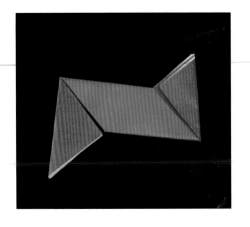

 12 拿另一張不同顏色的色紙，參照圖 1 ～ 5 之動作做出，如圖。

 13 將右上方尖角往下翻摺，對齊至下方摺線。

14 將左下之尖角向上翻摺，對齊至上方邊線。

 右邊尖角往上翻摺，超出上方邊線部分成為一個三角形。

 圖 15 之背面圖。

 將圖 15 左邊尖角往下翻摺，如圖。

 圖 17 之背面圖。

 19 將兩張不同色之色紙半成品擺放如圖。

 20 疊製如圖。

 21 將下方色紙之三角行尖角往上扣。

 22 另一尖角也上扣。

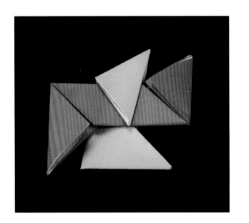

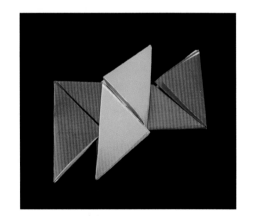

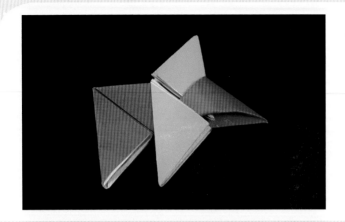

將圖中紅色紙之右方尖角
扣入藍色色紙，如圖。

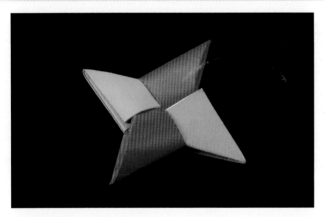

紅色色紙另一尖角也往上
翻摺扣入藍色色紙，飛鏢
完成囉！

小常識

傳說「飛鏢」的雛型，誕生於六世紀的拜占庭帝國，在距今 500 年前的十世紀，位在正值
百年戰爭時期的大不列顛，士兵們為了打發無聊時間，於是把葡萄酒桶當作目標投射，這
就是飛鏢發展成遊戲的發源。但因戰時的木桶數量有限，人們便開始鋸截厚木板作為標的，
一直演進到現在，這項簡單的遊戲漸漸發展成為一項普及的運動了。

02 甩槍 Spear

 01 拿一張 A4 的色紙。

 02 由上往下對摺。

 03 由左往右對摺。

 04 將色紙攤開來，中間出現十字之摺線。

 05 將右上尖角往內翻摺，邊線對齊至中間摺線，如圖。

 06 參照圖 5 之動作，將其他三個尖角均向內摺合。

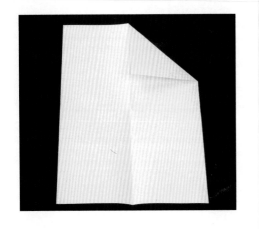

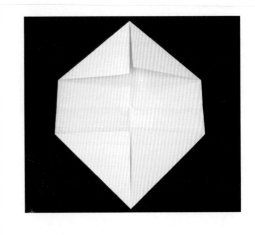

 07 沿著水平摺線，由上往下對摺。

 08 由左往右對摺。

 09 將圖 8 之成品上層的中間部分撐開壓平。

 10 將圖 9 之成品翻至背面。

 11 參照圖 9 之動作，做出對稱的另一邊。

 完成 由右往左對摺，甩槍完成了！

小常識

為何稱之為「甩槍」？主要原因是成品看起來跟槍的形狀非常相似，以及由上往下甩時，會發出如槍響般的聲音，這就是它名稱的由來唷！

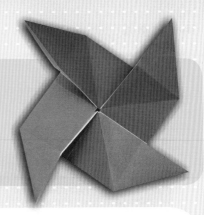

03 風車 Fanning Mil

 01 拿一張正方形色紙，將有色面朝下。

 02 由上往下對摺。

 03 由左往右對摺。

 04 將色紙攤開，上面邊線往下翻摺對齊至中間摺線。

 05 下方邊線往上翻摺，對齊至中間邊線。

 06 左右兩邊往內摺合，對齊至中間摺線。

 07 將色紙攤開如圖。

 08 將右下方尖角往上翻摺，邊線對齊至最左邊之摺線。

09 把色紙攤開，中間出現一條斜的摺線。

將右上方尖角往下翻摺，邊線對齊至最左邊之摺線。

把色紙攤開，中間出現米字摺線。

將右邊開口撐開如圖。

參照圖 12 之動作，做出對稱兩邊。

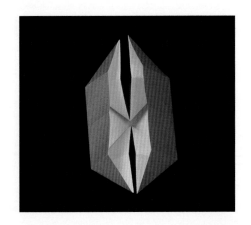

 對摺。

 將色紙調整如圖。

 把右邊上層之尖端往下翻摺，邊線對齊至中間摺線。

 把左邊上層之尖端往下翻摺，邊線對齊至中間摺線。

18 將圖 17 之成品翻至背面。

19 將右下方之尖角往下翻摺如圖。

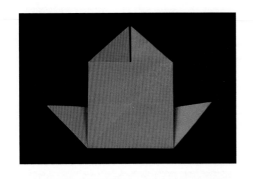

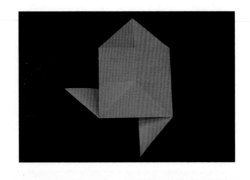

20 將右上方之尖角往右翻摺如圖。

完成 翻至背面,風車完成囉!

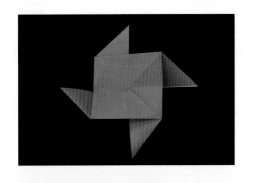

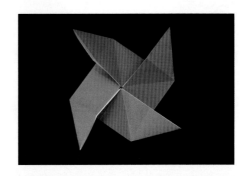

小常識

在公元前 700 年,很多荷蘭的土地都是在水平線之下,形成很多的沼澤與濕地,不利於農牧業,直至風車的出現,才有機會將滄海變成良田,更可以利用風力來磨粉、榨油,現在更使荷蘭搖身一變成為觀光的焦點。

125

04 杯子 Cup

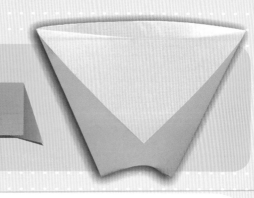

 01 拿一張正方形色紙，將有色面朝下，尖頭朝上成為菱形。

 02 菱形下方尖角往上方尖角對摺成為一個正三角形。

 03 將上方尖角往下翻摺，邊線對齊至下方邊線。

 04 將圖3翻摺之部分打開。

 右邊尖角往左翻摺，其尖端對齊至摺線最左邊的地方。

 將左邊尖角往右翻摺，邊線對齊另一邊翻摺部分。

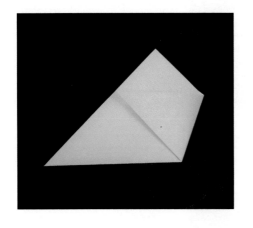

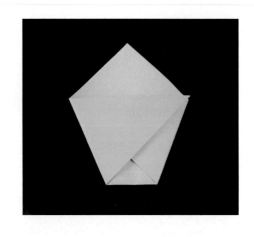

 將上端上層尖端往下翻摺如圖。

 將圖 7 之成品翻至背面。

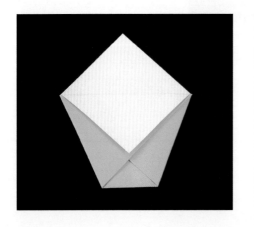

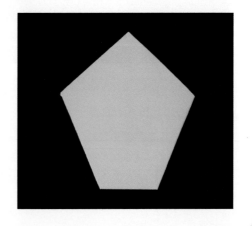

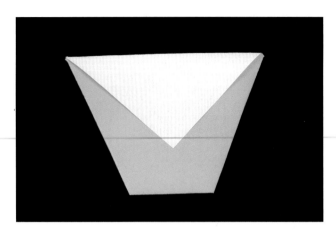

同圖 7 之作法，翻摺上方尖端。

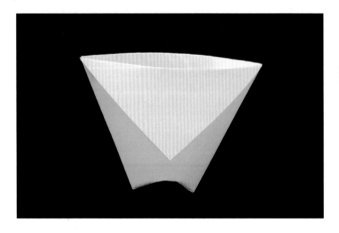

把中間撐開後，杯子完成了！

小常識

我們常常會在自動飲水機旁看到紙做的小杯子，又稱之為一口杯，主要有兩個用途：一是環保、二是方便喝還及不用彎著頭喝水。

05 小盒子 Little Box

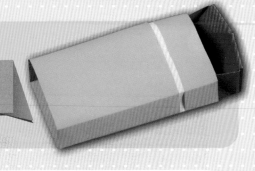

 拿一張正方形色紙，將有色面朝下。

 由上往下對摺。

 由左往右對摺。

 將色紙攤開，上面邊線往下翻摺對齊至中間摺線。

 05 下方邊線往上翻摺，對齊至中間邊線。

 06 左右兩邊往內摺合，對齊至中間摺線。

 07 將色紙攤開，中間出現三條摺線如圖。

 08 將左邊邊線往內翻摺對齊至最左處之摺線，再將右邊邊線往內翻摺對齊至最右處之摺線。

 把圖8內摺部分攤開後，再將上下邊線往內摺合，對齊至中線。

 將左上和右上之尖角往下翻摺，邊線對齊至下方底線。

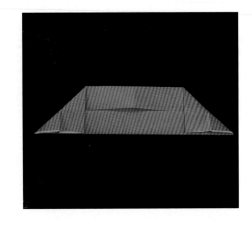

 將圖10下摺部分打開，再將左下和右下之尖角往上翻摺，邊線對齊至上方底線。

 把圖11上摺部分打開，用手指將中間部分撐開，如圖。

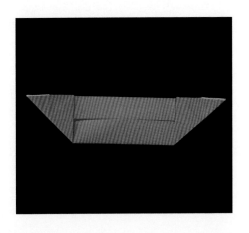

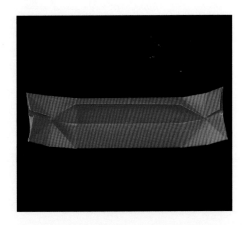

 13 順著摺線把它立起調整為長方形器，再將左右兩邊剩餘的部分往內摺入並用膠水固定，內盒即完成。

 14 拿出另外一張色紙，由下往上翻摺，上端留下約寬 3 公分。

 15 由上往下翻摺，邊線與圖 14 上摺後之邊線大約距離 0.2 公分。

 16 拿剪刀剪掉左端約 2 公分。

 將圖 16 之成品翻面後,將左右兩側往內翻摺約 1 公分,製造出兩條摺線。

 由左向右翻摺,邊線對齊至右邊摺線。

 由左往右翻摺,邊線對齊至左邊摺線。

完成 將圖 17 翻摺出之兩個方塊用膠水黏合,即成為外盒,套入之前做好的內盒,一個可以裝東西的小盒子完成了!

小常識

這個形狀酷似火柴盒的小盒子,平時可以拿來裝一些小飾品,例如:項鍊、小耳環、髮夾等等,當朋友生日時,也可以拿來裝小禮物,就成為一個實用又簡便的小禮盒囉!

06 四方盒 Foursquare

 01 拿一張 A4 的色紙。

 02 由上往下對摺。

 03 由左往右摺。

 04 將右上尖角往左下翻摺，邊線對齊至左邊邊線。

 把下端往上翻摺，底部對齊至圖4翻摺後之三角形底線，壓平如圖。

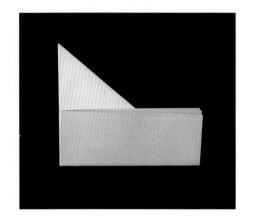

 將整張色紙攤開調整如圖，左右有兩條摺線，中間有米字形摺線。

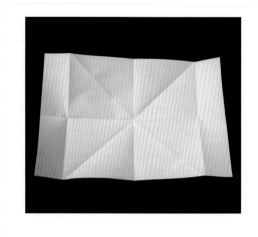

 由右往左對摺。

 調整為如圖之位置。

 09 上端兩尖角往內翻摺壓平，邊線對齊至中間摺線。

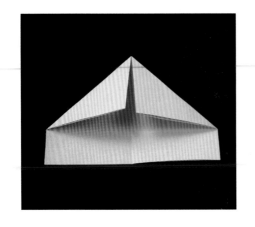

 10 將圖 9 之成品打開，出現兩條明顯的斜摺線。

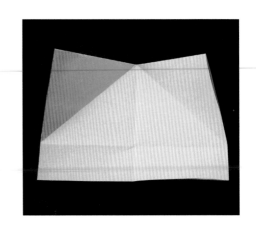

 11 將右邊撐開，順著摺線往左壓平。

 12 將左邊上層之活動部分往右翻摺至右邊。

 將左邊撐開，順著摺線往右壓平。

 將右邊上層之活動部分往左翻摺至左邊。

 把右下角之活動上層方塊往內翻摺，邊線對齊至中間摺線。

 同圖 15 之作法，做出左邊部分。

 17 將圖 16 之成品翻至背面。

 18 同圖 15 ～ 16 之作法，做出如圖狀。

 19 將下端上層方塊往上翻摺，順著中間兩個小三角形之底線壓平。

 20 把圖 19 之成品翻至背面。

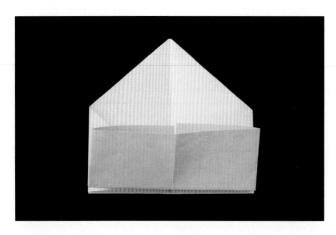

同圖 19 之動作，做出如圖狀。

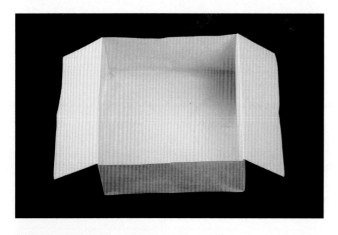

由圖 21 之成品的下方將中間撐開，調整成容器，方便的四方盒完成囉！

小常識

這是一個非常實用的回收工具喔！例如：當媽媽今天有煮魚時，就可以拿出這個摺好的四方盒來裝吐出來的魚骨頭，或者是當你在做美勞作品時，也可以拿它來裝一些小紙屑，是不是非常方便實用。

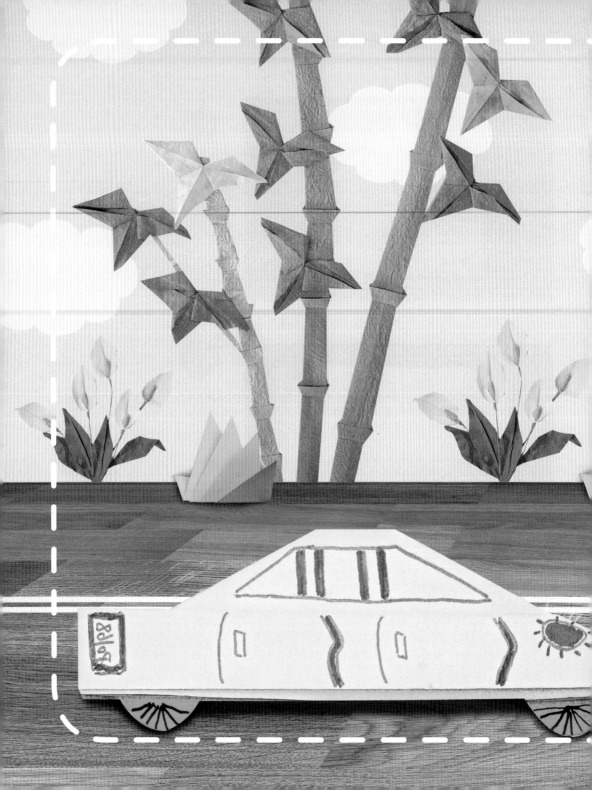

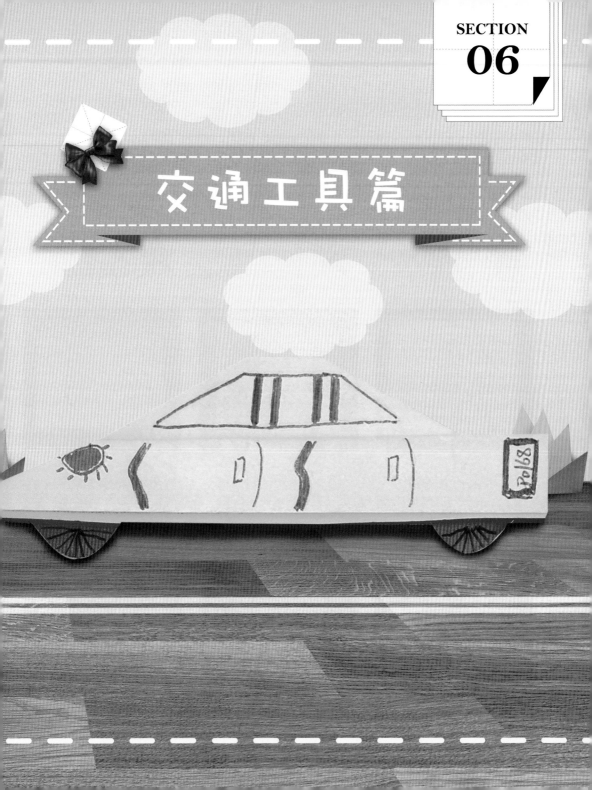

交通工具篇

01 兩艘船 Boat

 01 拿一張正方形色紙，將有色面朝下。

 02 將色紙由上往下對摺後再打開，製造出中間的摺線。

 03 將上端邊線往下摺，對齊至中間的摺線。

 04 將下端邊線往上摺，對齊至中間的摺線。

 05 由左至右對摺。

 06 將圖5之成品打開，中間會出現摺線。

 07 將左右兩邊邊線往中間內摺，對齊至中間摺線。

08 把圖 7 的成品打開後，中間總共會出線三條摺線，八個小正方形。

09 將右上的尖角往左下翻摺，翻摺部分之邊線對齊至最左邊之摺線。

10 把圖 9 之成品打開後，會出現一條斜的摺線。

11 將右下的尖角往左上翻摺，翻摺部分之邊線對齊至最左邊之摺線。

 把圖 11 之成品打開後，會出現一條斜的摺線。

 將色紙翻轉成如圖。

 把上端部分拉開順著摺線壓平如圖。

把下端部分拉開順著摺線壓平如圖。

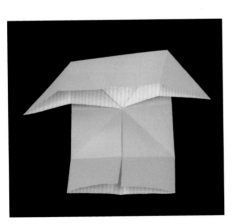

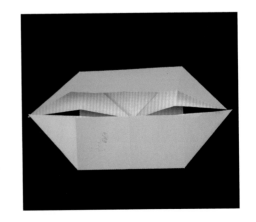

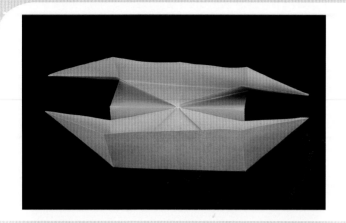

將圖 15 之成品向外對摺。

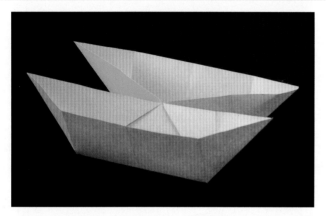

兩艘船完成囉！

小常識

為什麼有些人會暈船呢？發生暈船的現象，主要是因為缺乏平衡的緣故。人體的耳朵中有一個叫半規管的構造，管內充滿液體，平時人體稍為搖動，管內液體流動會撞擊神經末梢，傳到大腦來調節平衡。當乘船遇大風浪，就會引起平衡紊亂和失調，於是就有可能出現頭暈、噁心、嘔吐等的暈船現象。

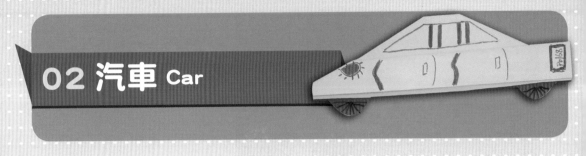

02 汽車 Car

01 拿一張正方形色紙，將有色面朝上。

02 由下往上對摺。

03 將上方邊線由上再往下翻摺對齊下面邊線。

04 把中間可下翻之左右兩個尖角往下翻摺，使兩個尖角超出底線突出兩個小倒三角形。

 05 把圖 4 摺出的左右兩個三角形打開後再往內壓摺。

 06 將圖 5 之成品翻面。

 07 將上方邊線往下摺,對齊至下方邊線。

08 將圖 7 下摺之部分再向下對摺一次。

09 把下方長方形部分的左上尖角往後壓摺。

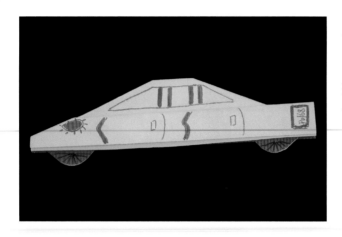

畫上車子的窗戶、車門、車燈等等圖案。

一台小汽車完成囉！（可將下方二個尖角剪成半圓形）

小常識

第一部汽車是由美國享利福特（Henry Ford）於 1896 年發明的！現在福特公司也已是全球第二大的汽車公司，創辦初期，每部車從設計到裝配，福特都悉心親自參與工作。

03 飛機 Airplane

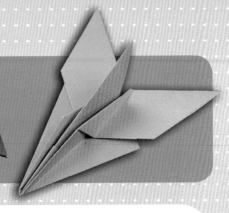

 01 拿一張正方形色紙,將有色面朝下,尖頭朝上成為菱形。

 02 菱形上方尖角往下方尖角對摺成為一個倒三角形。

 03 將上方邊線向下壓摺約 2 公分。

 04 把右邊尖角往內摺。

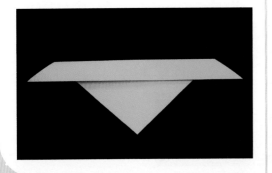

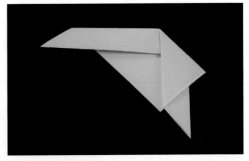

05 如圖4之動作，將左邊尖角也往內摺。

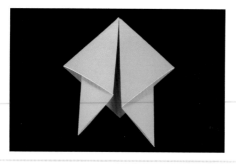

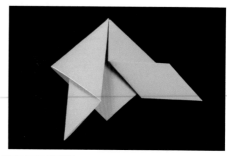
06 再把右下方之尖角向右翻摺，並使其摺出的方塊之上方水平邊線與右邊之尖端對齊。

07 參照圖6的動作，做出對稱之左半邊。

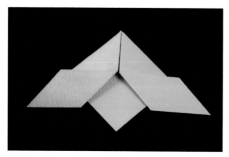

08 將圖7之成品翻到背面。

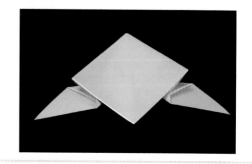

09 由左往右對摺。

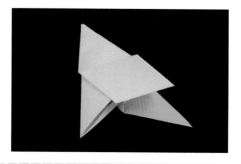

 10 將右邊邊線往左摺對齊至左邊邊線。

 11 將圖 10 之成品往右邊翻轉成另一面。

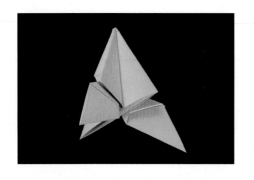

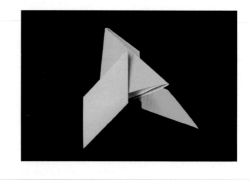

 12 參照圖 10 之方法,將左邊邊線往右摺,對齊至右邊邊線。

 完成 抓住飛機的中間,調整如圖,即完成一架帥氣的飛機囉!

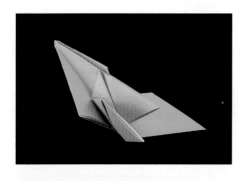

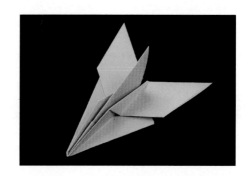

小常識

飛機是藉著機翼所產生的上升力,以及飛機引擎所產生的推動力,而形成讓飛機可以在空中飛行的重要原因。為了讓飛機能夠在空中飛行,必須靠引擎推動使飛機前進,有些飛機是利用螺旋槳,而噴射飛機則是利用噴射引擎來產生推力唷!

海洋動物篇

01 鯨魚 Blower

01 拿一張正方形色紙，將有色面朝下，尖頭朝上成為菱形。

02 菱形上方尖角往下方尖角對摺成為一個倒三角形。

03 將圖2打開，再將上方尖角往中間內摺，邊線對齊至中間摺線。

04 參照圖3之動作，做出對稱的下面部分。

05 將圖4之成品翻至背面。

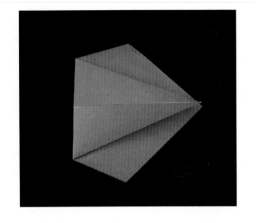

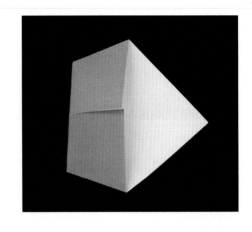

08 將上半部中間撐開壓平。

09 同圖 8 之方法,做出相同之下半部分。

 將右邊之上層尖角往左翻摺。

 左邊尖角向內摺至中心點。

 由下往上對摺。

將中間活動三角型之尖角由左往右翻摺。

 14 把右邊尖角往上翻摺一小塊，如圖。

 15 將圖 15 往上翻摺之部分從中間剪開。

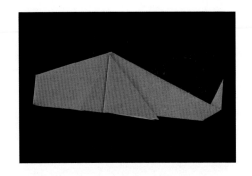

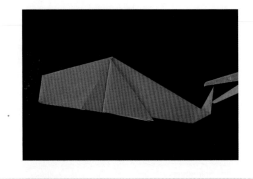

 16 把剪開的部分往下翻摺，如圖。

 完成 貼上眼睛，生動的鯨魚完成囉！

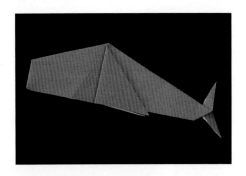

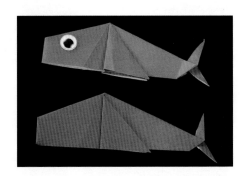

🕶 小常識

鯨魚是哺乳類動物，和人一樣是必須呼吸的，當鯨魚浮出海面為了呼吸，而所噴出來的是牠體內的廢氣，而體內的廢氣排出後，接觸到外面的冷空氣，就變成白霧狀，這個和寒冬中人們口中會吐出白煙是一樣的道理的。所以鯨魚的「噴水」動作其實是排出氣體。

02 海豚 Dolphin

 01 拿一張正方形色紙，將有色面朝下，尖頭朝上成為菱形。

 02 菱形上方尖角往下方尖角對摺成為一個倒三角形。

 03 將圖2打開，再將上方尖角往中間內摺，邊線對齊至中間摺線。

 04 參照圖3之動作，做出對稱的下面部分。

05 將圖4之成品翻至背面。

 06 把左邊尖端往右摺對齊至右邊尖端。

 07 將圖 6 之成品翻至背面。

 08 將上半部中間撐開壓平。

 09 同圖 8 之方法，做出相同之下半部分。

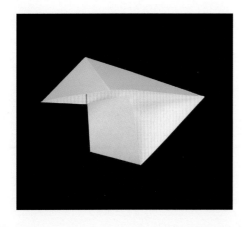

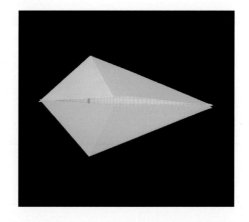

將右邊之上層尖角往左翻摺。

左邊尖角向內摺至中心點。

中間的尖角再往左翻摺如圖。

左邊尖角往內摺一小塊。

 由上往下對摺。

 調整如圖。

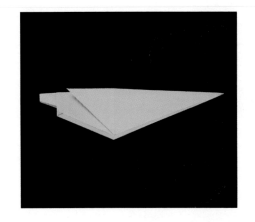

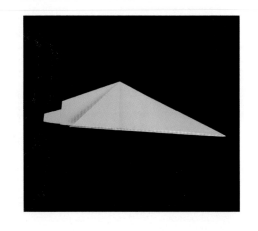

 將中間的活動三角形往下翻摺,邊線對齊至中間摺線。

 翻面後參照圖 16 之方法,做出對稱的另一邊。

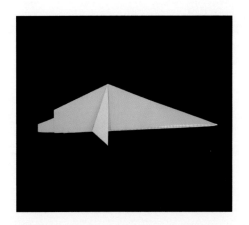

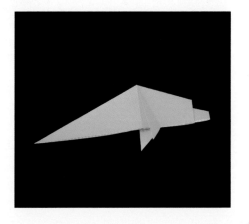

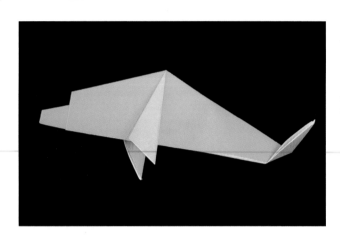

將另一邊之尖角往上翻摺
如圖。

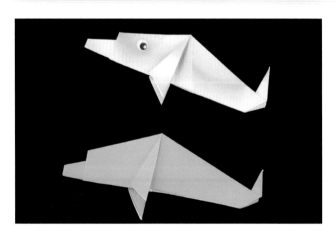

貼上眼睛,一隻可愛的海
豚完成囉!

小常識

海豚是相當有靈性的動物,一般被認為智慧很高,牠們有很多種不同的個性,有的很乖,有的很調皮,有的很狡猾,有的還會欺負人,什麼個性都有,海豚可以分辨許多東西,不光只是手勢或是命令,甚至也具有一些抽象的思考模式,當然牠也聽得懂某些的人唷!

03 天使魚 Angel Fish

 01 拿一張正方形色紙，將有色面朝下。

 02 由上往下對摺。

 03 由左往右再對摺一次。

 04 將右上尖角對摺至左下尖角。

 05 將色紙整個攤開來，出現米字形的摺線。

 06 由上往下對摺。

 07 將右邊撐開，順著摺線壓平如圖。

 08 將圖7之成品翻面。

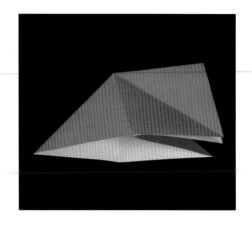

 09 同圖7之動作，做成如圖。

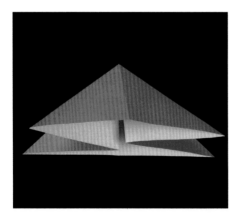

 10 將右邊上層之尖角往左下壓摺如圖。

將左邊上層之尖角往左下壓摺如圖。

將圖 11 之成品翻面，貼上眼睛，美麗的天使魚完成了！

小常識

「誦詞般優美」形容天使魚在水中悠游的最佳寫照。天使魚是相當美麗的魚類，值得您一看再看。天使魚具有極為艷麗的身體花色，一般而言，艷麗的膚色，對於潛在的掠食者具有警告的意義，不過天使魚的艷麗膚色通常用在彼此間的爭奪、保衛領域上；由於天使魚的幼魚膚色並不艷麗，所以被容許在成魚的領域中居住，而不會受到排擠，也不會發生如成魚爭奪領域的情況。

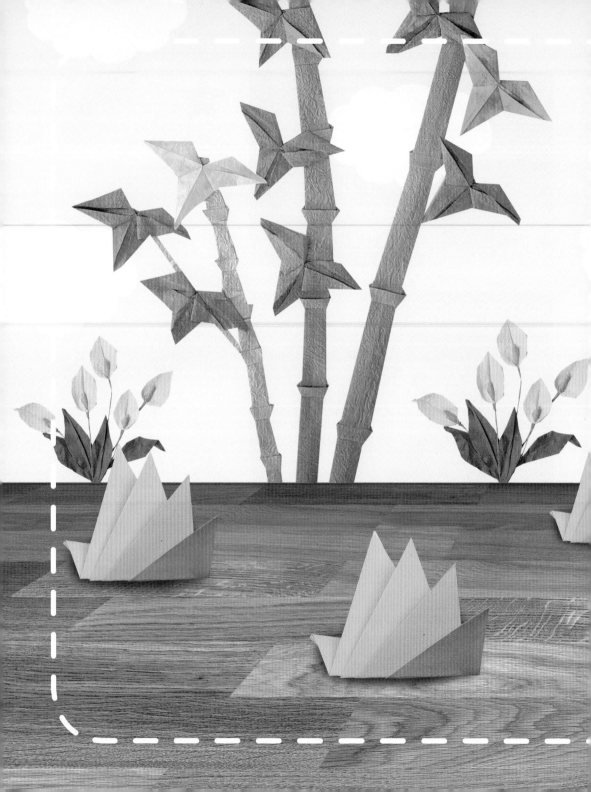

可愛動物篇

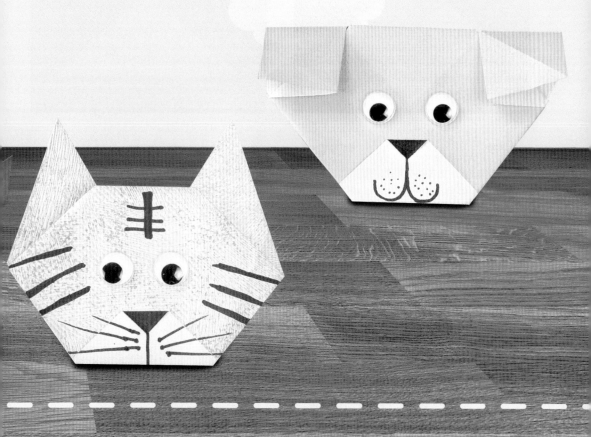

01 大象 Elephant

 拿一張正方形色紙，將有色面朝下，尖頭朝上成為菱形。

 菱形下方尖角往上方尖角對摺成為一個正三角形。

 以三角形的上方尖端為中心，分為三等分，並製造出兩條摺線。

 沿著圖3之摺線，先將左邊往右壓摺，再將右邊往左壓摺。

將圖4之成品翻面如圖，其上半部形成一個三角形。

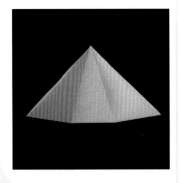

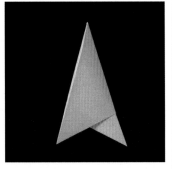

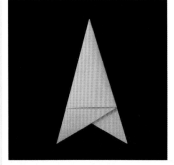

 06 將其翻回正面。

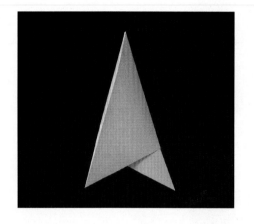

08 將圖 7 上方之尖角向下壓摺。

09 接著將圖 8 之下方尖角再往上翻摺成一正三角形，其三角形之底線約在其下方底線之上 0.5 公分。

如圖將上方尖端再往下壓摺。

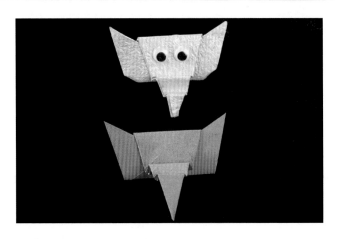

重覆 9、10 之動作，做出大象一節一節的長鼻子，再貼上眼睛，大象完成囉！

小常識

在大象的鼻腔後接連食道的上方，有一塊會自動開闔的軟骨。當牠在用鼻子吸水時，食道上面的這塊軟骨，會自動將連接氣管的入口蓋住，這就是為什麼大象能用鼻子吸水，卻不怕水嗆到肺裡呢！

02 熊 Bear

01 拿一張正方形色紙，將有色面朝下，尖頭朝上成為菱形。

02 菱形上方尖角往下方尖角對摺成為一個倒三角形。

03 將倒三角形的右邊尖角往下摺疊對齊至下方尖角。

04 參照圖3之動作，將左方尖角也往下摺疊，成為一個小菱形。

05 菱形上方尖角往下摺約2公分，形成一小塊倒三角形於頂端。

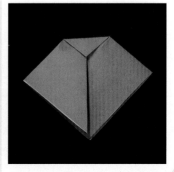

 06 如圖，將右下方活動之尖角向右上方摺疊，將活動三角左邊邊線與上方的倒三角右邊邊線對齊。

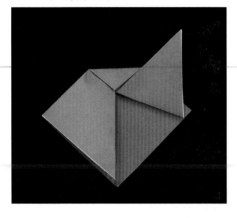

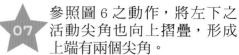 **07** 參照圖 6 之動作，將左下之活動尖角也向上摺疊，形成上端有兩個尖角。

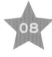 **08** 將圖 7 之成品翻面。

 09 接著把右上方的尖角往下方內摺。

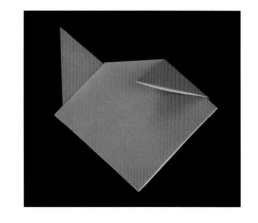

 將圖9內摺後之三角形部分撐開，利用摺痕對齊壓平，成為熊熊的耳朵。

 參照圖9、10之動作，完成左方的耳朵。

 將下方尖角往上摺約3公分。

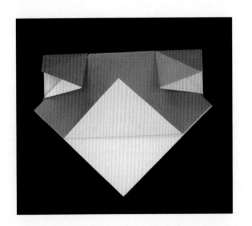

 將圖12上摺的三角形之上方尖角再往下摺約1公分。

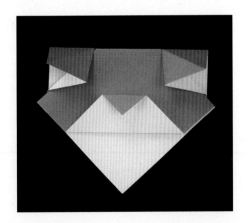

 把中間活動之部分上端往內摺入約 0.5 公分，如圖。

 將圖 14 之成品翻至背面。

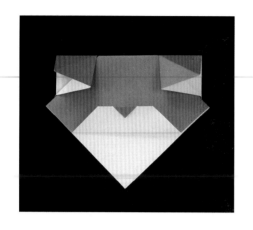

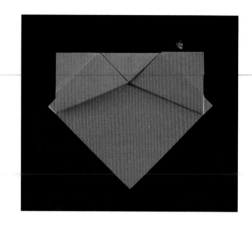

 將下方尖端往上翻摺，底線對齊至其背面底線，並將尖端塞入上方縫隙。

把左右兩邊之尖角往內收摺成兩個內摺之方塊。

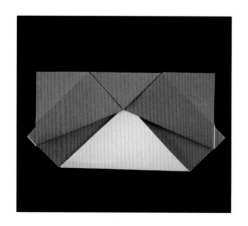

將圖 17 之成品翻至背面。

貼上眼睛,畫上嘴巴和鬍鬚,可愛的熊熊誕生了!

小常識

熊是十足的美食家,特別喜歡吃蜂蜜和魚,可是在野外,要吃到這兩種東西就必須會爬樹和游泳,而在熊的家族中,除灰熊和北極熊外,其餘的都會爬樹唷!當然牠們爬樹不只是為了找食物,還可以躲避敵害呢!

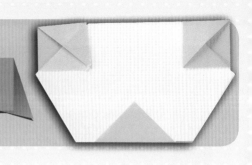

03 熊貓 Panda

 拿一張正方形色紙，將有色面朝上，尖頭朝上成為菱形。

 菱形上方尖角往下方尖角對摺成為一個倒三角形。

 將倒三角形的右邊尖角往下摺疊對齊至下方尖角。

 參照圖 3 之動作，將左方尖角也往下摺疊，成為一個小菱形。

 菱形上方尖角往下摺約 2 公分，形成一小塊倒三角形於頂端。

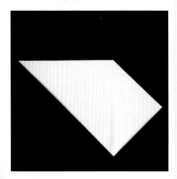

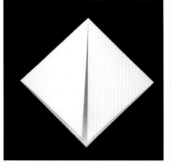

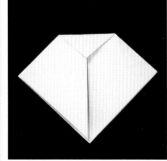

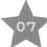 **06** 如圖，將右下方活動之尖角向右上方摺疊，將活動三角左邊之邊線與上方的倒三角右邊邊線對齊。

 07 參照圖 6 之動作，將左下之活動尖角也向上摺疊，形成上端有兩個尖角。

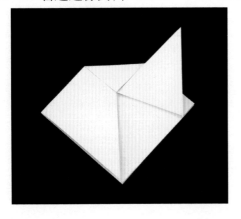

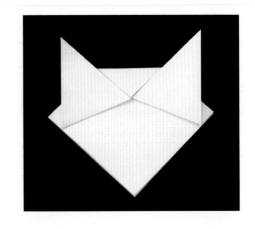

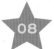 **08** 將圖 7 之成品翻面。

09 接著把右上方的尖角往下方內摺。

 將圖 9 內摺後之三角形部分撐開，利用摺痕對齊壓平，成為像狗狗的耳朵。

 把圖 10 摺出的正方形耳朵，右下尖角摺疊至左上尖角壓平。

 參照圖 9、10、11 之動作，做出左邊的耳朵。

 如圖，將下方尖角往上摺約 3 公分。

 14 將圖 13 上摺後所形成的正三角形部分之底部，往上翻摺約 0.5 公分，製造出一條橫的摺線。

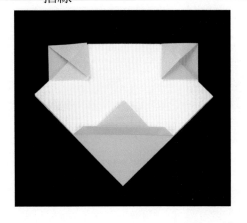

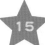 **15** 順著圖 14 的摺線，將圖 14 原本往上翻摺的部分，改為往內收摺。

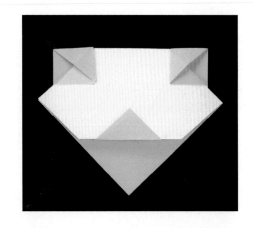

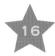 **16** 將圖 15 之成品翻到背面。

 17 將下方尖角往上摺疊，底線對齊至背面的底線。

把左右兩邊之尖角往內收摺成兩個內摺之方塊。

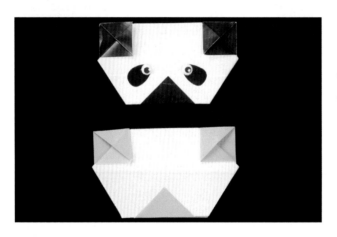

翻回正面,貼上眼睛,俏皮的貓熊完成囉!

小常識

熊貓是中國獨有的動物,生長在四川、甘肅等地方。十九世紀末,有位法國傳教士在中國見到了牠,覺得很稀奇,於是抓了一隻製成標本,帶回歐洲展覽。歐洲人從沒見過這樣的動物,眾人一陣議論之後,還有人斷言世界上根本沒有這種動物,以為這標本是騙人的呢!

04 小狗狗 Dog

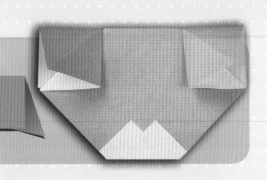

 01 拿一張正方形色紙，將有色面朝下，尖頭朝上成為菱形。

 02 菱形上方尖角往下方尖角對摺，成為一個倒三角形。

 03 將倒三角型的右邊尖角往下摺疊，對齊至下方尖角。

 04 參照圖３之動作，將左方尖角也往下折疊，成為一個小菱形。

 05 菱形上方尖角往下摺約２公分，形成一小塊倒三角形於頂端。

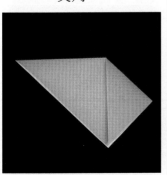

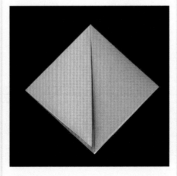

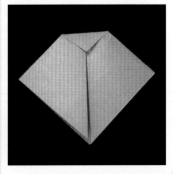

 06 如圖，將右下方活動之尖角向右上方摺疊，將活動三角左邊邊線與上方的倒三角右邊邊線對齊。

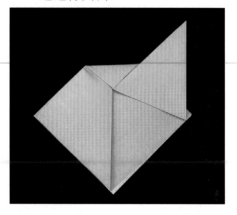

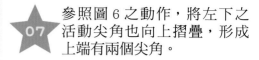 07 參照圖 6 之動作，將左下之活動尖角也向上摺疊，形成上端有兩個尖角。

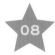 08 將圖 7 之成品翻面。

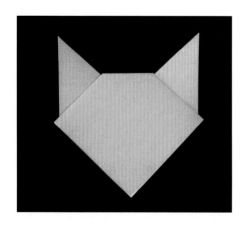

 09 接著把右上方的尖角往下方內摺。

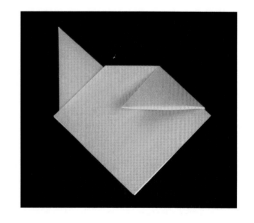

 10 將圖 9 內摺後之三角形部分撐開，利用摺痕對齊壓平，成為狗狗的耳朵。

 11 參照圖 9、10 之動作，完成左方的耳朵。

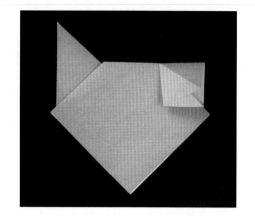

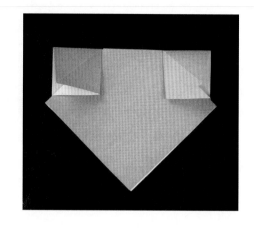

 12 將下方尖角往上摺約 3 公分。

 13 將圖 12 上摺的三角形之上方尖角再往下摺一小塊。

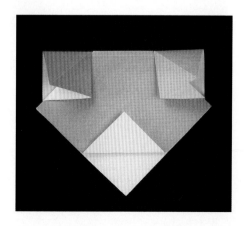

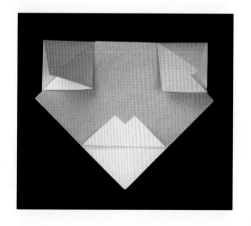

 把圖 13 之成品翻面。

 將下方尖角往上摺疊，底線對齊至背面的底線。

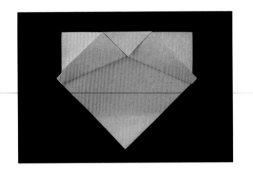

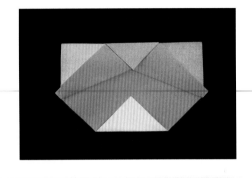

 把左右兩邊之尖角往內收摺成兩個內摺之方塊。

 翻可正面，貼上眼睛並畫上鼻子和嘴巴，小狗狗完成囉！

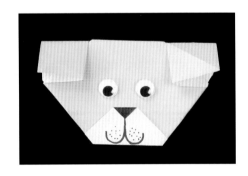

小常識

小狗狗的尾巴有保持平衡的作用唷！例如跑步的時候，狗狗的尾巴會翹成九十度呢！冬天時，天氣寒冷，狗狗也會把尾巴捲成一團來取暖用哦！

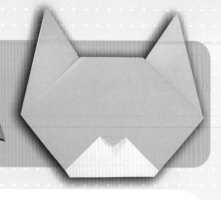

05 老虎 Tiger

拿一張正方形色紙，將有色面朝下，尖頭朝上成菱形。

菱形上方尖角往下方尖角對摺成為一個倒三角形。

將倒三角形的右邊尖角往下摺疊對齊至下方尖角。

參照圖3之動作，將左方尖角也往下摺疊，成為一個小菱形。

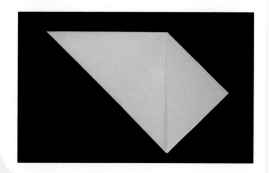

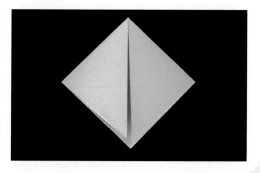

 05 菱形上方尖角往下摺約2公分，形成一小塊倒三角形於頂端。

 06 摺成之倒三角形的下方尖端之下留下約0.5公分，將右下方活動之尖角向右上方摺疊，將活動三角左邊之邊線與上方倒三角右邊尖角對齊。

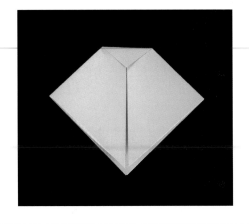

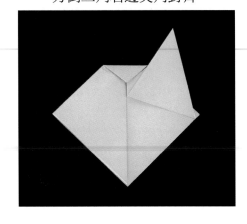

 07 參照圖6之動作，將左下之活動尖角也向上摺疊，形成上端有兩個尖角。

 08 將圖7之成品翻面。

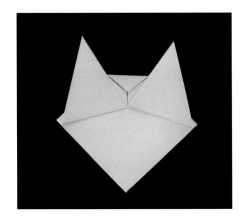

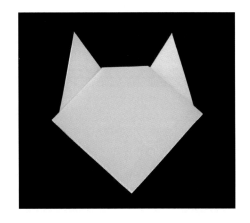

 09 如圖，將下方尖角往上摺約 3 公分。

 10 把圖 9 上摺的三角形之上方尖角再往下摺一小塊。

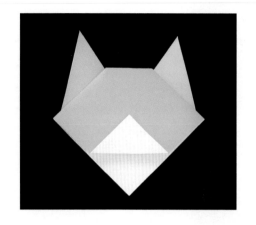

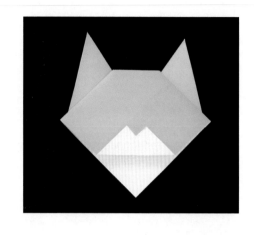

 11 將圖 10 之成品翻到背面。

 12 將下方尖角往上摺疊，底線對齊至背面的底線。

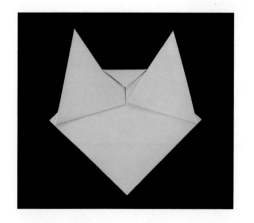

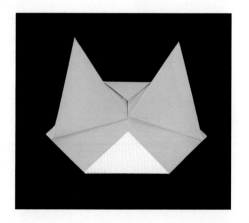

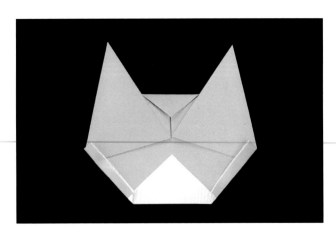

13

把左右兩邊之尖角往內收摺成兩個內摺之方塊。

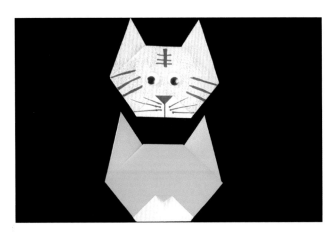

完成

翻回正面，貼上眼睛並畫上鼻子、鬍鬚和斑紋，威風的老虎完成囉！

小常識

老虎是單獨生活的肉食性動物，並且在獵食動物時也是單獨行動的，牠的力量較獅子強大，爆發力、速度和獵殺技巧也比獅子更為優異，根據古印度獵人所記載，老虎在野外，要是遇上大象這種龐然大物，是毫不畏懼，而且也會單獨補殺母象身邊的小象喔！

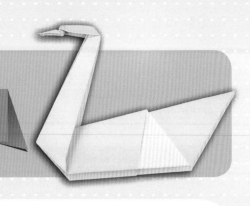

06 天鵝 Swan

01 拿一張正方形色紙,將有色面朝下,尖頭朝上成為菱形。

02 菱形上方尖角往下方尖角對摺成為一個倒三角形。

03 將圖2打開,再將上方尖角往中間內摺,邊線對齊至中間摺線。

04 參照圖3之動作,做出對稱的下面部分。

05 將圖4之成品翻至背面。

 上下兩尖端往中間摺合，邊線對齊至中間摺線。

 將左邊尖端往右翻摺，對齊至右邊尖端。

 對摺如圖。

 將上方活動尖角上拉，壓平連接處。

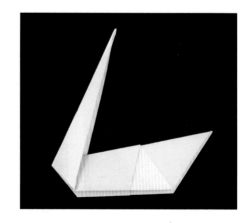

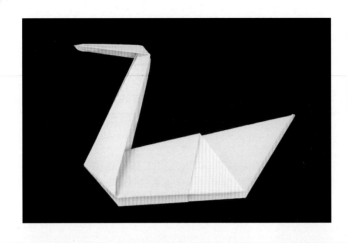

將上方尖端往下摺一小塊
成為頭部。

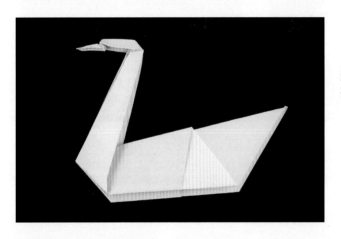

將圖10所摺的頭部尖端段
摺，優雅的天鵝完成囉！

小常識

天鵝外形很像家鵝，但體型較大，頸部也比較修長。擁有一身潔白的羽毛，顯得雍容華貴，
姿態優美。天鵝的別稱很多，除黃鶴以外，還有黃鵠、鴻鵠、遙翮、烏孫公主等等唷！

07 豬 Pig

 01 拿一張正方形色紙,將有色面朝下,尖頭朝上成為菱形。

 02 菱形上方尖角往下方尖角對摺成為一個倒三角形。

 03 將倒三角形的右邊尖角往下摺疊,對齊至下方尖角。

 04 參照圖3之動作,將左方尖角也往下摺疊,成為一個小菱形。

05 菱形上方尖角往下摺約2公分,形成一塊倒三角形於頂端。

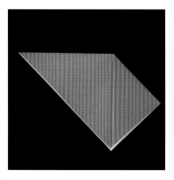

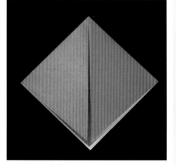

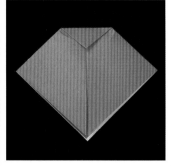

 06 如圖，將右下方活動之尖角向右上方摺疊，將活動三角左邊之邊線與上方的倒三角右邊邊線對齊。

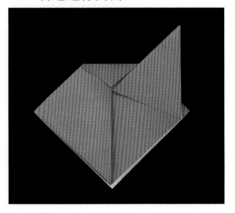

 07 參照圖6之動作，將左下之活動尖角也向上摺疊，形成上端有兩個尖角。

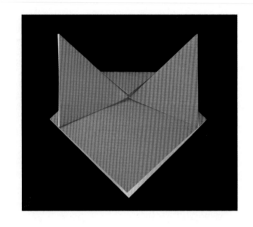

 08 將圖7之成品翻面。

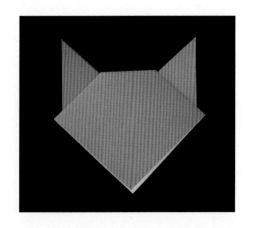

 09 接著把右上方的尖角往下方內摺。

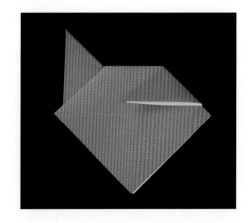

 10 將圖9內摺後之三角形部分撐開，利用摺痕對齊壓平，成為小豬耳朵。

 11 參照圖9、10之動作，完成左方的耳朵。

 12 將下方尖角往上摺約1公分。

 13 將圖12上摺的部分再往上方向內捲摺2公分。

 把圖 13 之成品翻面。

 將下方尖角往上摺疊,底線對齊至背面的底線。

 把左右兩邊之尖角往內收摺成兩個內摺之方塊。

完成 翻回正面,貼上眼睛並畫上鼻子,可愛的小豬完成囉!

小常識

豬可能是農場動物中最愛清潔及最有整齊概念的家畜之一,牠們睡覺的地點總是挑選在畜舍內最清潔及乾燥的地方,而排尿及排糞的地方則有固定的區域,但若豬群過擠或欄舍過小,牠們就無法表現清潔行動,假如人類提供良好的環境,豬才能夠表現其清潔行動哦!

國家圖書館出版品預行編目資料

大師教你超好玩摺紙遊戲／張德鑫著.
－－第一版－－臺北市：宇炯文化 出版；
紅螞蟻圖書發行，2013.4
面　　公分－－（Sport；5）
ISBN 978-957-659-933-0（平裝附光碟片）

1.摺紙

972.1　　　　　　　　　　　　102004981

Sport 05

大師教你超好玩摺紙遊戲

作　　者／張德鑫
發 行 人／賴秀珍
總 編 輯／何南輝
校　　對／楊安妮、賴依蓮、張德鑫
美術構成／Chris' office
出　　版／宇炯文化出版有限公司
發　　行／紅螞蟻圖書有限公司
地　　址／台北市內湖區舊宗路二段121巷19號(紅螞蟻資訊大樓)
網　　站／www.e-redant.com
郵撥帳號／1604621-1　紅螞蟻圖書有限公司
電　　話／(02)2795-3656（代表號）
傳　　真／(02)2795-4100
登 記 證／局版北市業字第1446號
法律顧問／許晏賓律師
印 刷 廠／卡樂彩色製版印刷有限公司
出版日期／2013年 4 月　第一版第一刷

定價 280 元　　港幣 93 元

ISBN 978-957-659-933-0　　　　　　　Printed in Taiwan